**GUIDE BOOK**

# 畢卡索美術館導覽
## Museo Picasso de Barcelona

徐芬蘭（Hsu Fen-Lan）◎著

**作者簡介：**
**徐芬蘭（Hsu Fen-Lan）**

## 學經歷

| | |
|---|---|
| 1965年 | 一月一日生 |
| 1990年 | 七月，國立藝專（今國立台灣藝術大學）畢業。 |
| 1990-1991年 | 任教私立及人小學 |
| 1991年 | 八月，至西班牙進修。 |
| 1995年 | 六月，巴塞隆納大學碩士畢業。 |
| 1996年 | 就讀巴塞隆納大學美術史博士班——研究當代藝術思想與政治、宣言。 |
| 1998年～ | 擔任《藝術家》雜誌駐西班牙特約記者 |

## 策展

| | |
|---|---|
| 1998年 | 策畫國立歷史博物館「高第在台北——高第建築藝術展」 |
| 2001年 | 策畫國立故宮博物院「魔幻‧達利特展」 |
| 2002年 | 策畫台北國父紀念館「聖堂教父——喬托大展」 |

## 著作

| | |
|---|---|
| 1997年 | 譯作《瞭解米羅》／藝術家出版社 |
| 2000年 | 《維拉斯蓋茲——畫家中的畫家》／藝術家出版社 |
| 2002年 | 《瞭解高第》、《西班牙美術之旅》／藝術家出版社 |
| 2003年 | 《高第聖家堂導覽》／藝術家出版社 |
| 2004年 | 《達比埃斯》／藝術家出版社 |
| 2004年 | 《畢卡索美術館導覽》／藝術家出版社 |

# 畢卡索美術館導覽

## Museo Picasso de Barcelona

徐芬蘭（Hsu Fen-Lan）◎著

藝術家出版社
Artist Publishing Co.

# 序

這本書分析畢卡索從小到老的創作作品，作者細心分析畢氏每一張創作作品的動機及其情感；每一張創作作品的由來、心情、時代背景、影響及其被影響的種種因素，皆可作為讀者細心品味、思考與研究的資料；也可以這麼說──此專書導覽是一本可以了解畢卡索一生創作的來龍去脈，每一個單元皆用述說故事性的情節方式來導引讀者或吸引讀者看下一個單元，仔仔細細的欣賞到巴塞隆納畢卡索美術館內重要作品的精采介紹與分析。讀者可以藉由此書的介紹，就猶如漫遊在巴市畢氏美術館內，清清楚楚的了解到這些館藏品及畢卡索的創作緣由。

所以說《畢卡索美術館導覽》一書，內容包括了畢氏各各時期創作的代表作品，以深入淺出的解析方式來讓讀者容易了解，是一本難得的專業書籍；其文章又不失大眾化，可令一般讀者輕鬆閱覽此書。因為像這樣的專門導覽之書，大部分皆是以比較專業難懂的文字、語法及術語來解說，一般讀者難以了解，感覺生涉，不容易對作品產生共鳴，以致對作品或書籍內容產生排斥──但此書卻以簡易易解的專業分析方式來比較、解說及詮釋，作品與作者心情互動的創作，甚至，我們可以藉由作者清晰的介紹解說，了解到許多畢卡索不為人知及不容易了解的創作動機──這是很重要的；因為要是不了解其創作動機，就不會對作品產生互動的感情，也就不會發生對作品喜愛，甚至迷戀的情況了，所以此書深入淺出的介紹，讓我們容易進入畢氏一般難以了解的創作世界，也讓我們輕鬆易懂畢卡索的創作世界。

<div style="text-align: right">國立台灣藝術大學校長 </div>

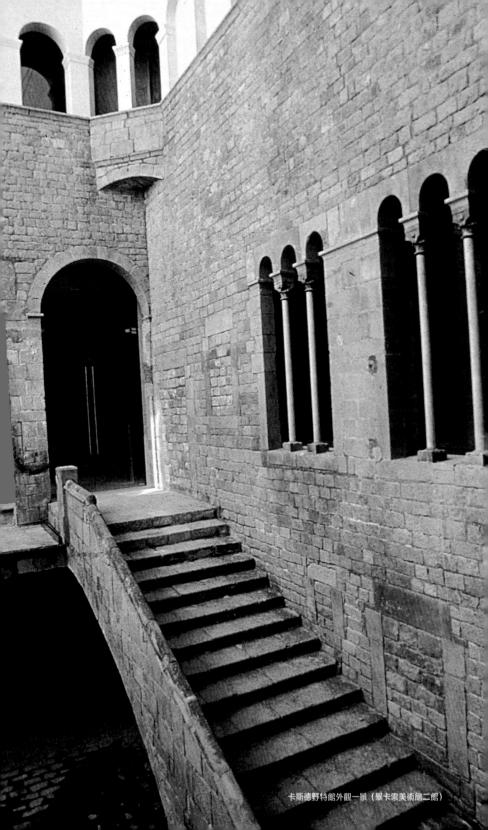

卡斯德野特館外觀一景（畢卡索美術館二館）

# 目錄

04...... ⁝⁝⁝ 黃光男序

07...... 一 ⁝⁝ 前言

08...... 二 ⁝⁝ 畢卡索美術館簡介

17...... 三 ⁝⁝ 畢卡索兒童時期的繪畫

22...... 四 ⁝⁝ 畢卡索學院派時期作品

36...... 五 ⁝⁝ 畢卡索馬德里繪畫時期

40...... 六 ⁝⁝ 畢卡索回巴塞隆納加入「四隻貓」

46...... 七 ⁝⁝ 畢卡索到巴黎與前衛主義接觸

54...... 八 ⁝⁝ 畢卡索藍色主義時期

58...... 九 ⁝⁝ 畢卡索戀愛的玫瑰色主義

62...... 十 ⁝⁝ 畢卡索立體派

70......十一 ⁝⁝ 畢卡索新古典時期與超現實主義時期（1917～1930年）

80......十二 ⁝⁝ 畢卡索1930至1945年戰爭時期

86......十三 ⁝⁝ 畢卡索1950至1957年的〈侍女圖〉

96......十四 ⁝⁝ 晚年的畢卡索（1958～1973年）

CONTENTS

::: 1

# 前言

　　這本畢卡索美術館導覽，著重在解說巴塞隆納市畢氏美術館所置放的展品。從年鑑式排列的展品解說中，道出畢卡索一生與巴塞隆納城市的關係、其繪畫創作的理念、描述此館建立的歷史、畢卡索與它的曖昧關係、典藏品的來龍去脈等等，將畢卡索一生的繪畫創作深入淺出的解釋清楚，是一本您到巴塞隆納畢氏美術館之前或之間與之後閱讀的隨身攜帶手冊。

　　天才藝術家畢卡索和巴塞隆納發生關係，應該是從1895年開始——這年畢卡索全家搬到巴塞隆納，主要基於兩個原因：

1、父親因工作的關係，必須要調職到巴塞隆納市。

2、小妹貢姬達（Conchita）在科魯尼亞（La coruña）去世，得年六歲，全家想要忘記傷心之地，所以也想從西北部科魯尼亞搬到巴塞隆納，至此，天才繪畫大師畢卡索就開始與巴塞隆納結下了不解之緣。這一本美術館導覽，即是一本描述畢卡索到巴塞隆納九年之間的學習概觀，與他往後在巴黎遙控此館典藏品發展的故事，以及他跟巴塞隆納藕斷絲連的親密關係之作品。

　　本書共分十四個單元、二十二幅作品講解，附帶畢卡索珍貴相片史料，可讓讀者知道畢氏一些比較不為人知的事情。希望讀者能方便運用此導覽手冊，並且喜愛它。

::: 2

# 畢卡索美術館簡介

# 畢卡索美術館簡介

許多人想知道畢卡索美術館由何而來？這位天才大師為何「甘心」躲在一條又窄又短的小巷裡？很多遊客好奇地詢問：「畢卡索美術館是不是他出生的房子？否則怎麼會選在這條小窄巷裡呢？」不是的！雖然蒙特卡達街15-23號處在小巷裡，但並不是畢卡索出生之處。它的成立是由許多因素造成的，主要原因是為了紀念畢卡索1895至1904年間與它「朝夕相處」了九年的關係；次要的原因，則是巴塞隆納市政府想要重新「振興」當年繁華的盛況，執行一項「發展企劃」案，讓該地區重新「復活」，產生商業機能，吸引人潮，所以將許多美術館設在此街上，其中之一，當然就是把「西班牙第一」的畢卡索搬到這裡來。

然而畢卡索美術館從最初構想到真正成立，都與藝術家直接有「親密關係」，而且大部分的典藏品也由藝術家及其後裔捐贈──主要是從畢邸搬到巴塞隆納市，九年之間畢卡索在此「烙印」的藝術痕跡：他在巴塞隆納市的九年間所學習到的藝術理念、繪畫技巧與前衛

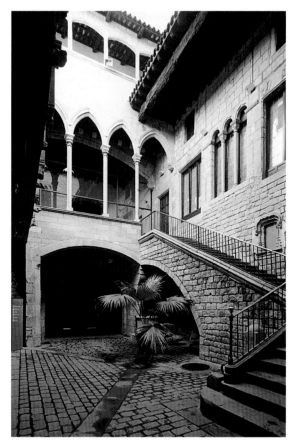

▽阿基勒館入口區中庭，右方有樓梯至第一層樓貴賓室，現為畢卡索美術館最初所在地。

知識，是他在漫長的藝術生涯中，相當刻骨銘心的學習生涯，所以畢卡索一直有個心願，即是在這麼一座值得懷念的都市，蓋一棟自己的「回憶館」。

## ■ 建館緣起

1919年，畢卡索親自策畫建館初構。他捐贈了1917年在巴市舉辦個展所留下來的作品給當時的巴塞隆納市立美術館。1932年，巴市市政府與加泰隆尼亞自治區政府共同

買下由布蘭迪勞（Luis Plandiura）收藏二十件藝術家非常重要的作品，之後這些畢氏的作品於1934年在加泰隆尼亞美術館附屬的「畢卡索展覽專室」展出：一間專門為畢卡索設的展室。接著，此館又收到各界的捐贈品（畢卡索作品），其中最重要的還是屬於1938年畢氏自己捐出的版畫系列。至1953年，加利卡（Carrigai Roig）捐出一批畢氏重要的作品，這些新贈品既豐富又重要，整合了畢卡索的典藏系列。1960年7月27日巴塞隆納市政府認為時機成熟，同意成立「畢卡索美術館」，由畢卡索的好友兼執行祕書沙巴爾德斯管理主持。

　　沙巴爾德斯與畢卡索相交甚深，兩人在1899年認識，1935年成為密友，至此之後，對畢氏鼎力相助。此館的館藏品，不僅是沙巴爾德斯自己捐出一部分（將畢氏送給他的「深交之作」捐出），還努力、細心地經營此館的館務。當時因佛朗哥執政（右派極權分子），畢卡索為共產主義者互不相容，所以自始至終建館主持、經營皆由沙巴爾德斯

▽卡斯德野特館內中庭
（常年展出口區）

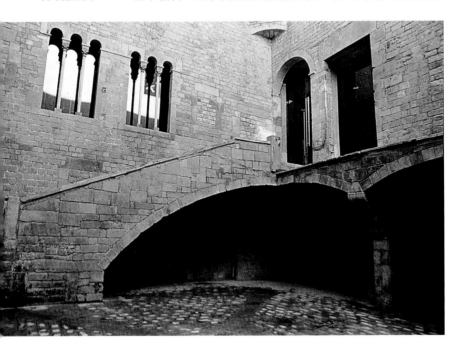

代勞。整座美術館從1960到1963年，三年之間由沙巴爾德
斯策畫建館事宜，漫長的計畫與推廣，終於在1963年3月9
日讓畢卡索擁有「自我的天地」，其功勞不小。

　　1968年，沙巴爾德斯去世，美術館走入新的歷史時
期，這時畢卡索人在巴黎。雖然當時畢卡索因為政治關係
沒有辦法回去，但知道好友去世之後他馬上負起美術館館
藏品增加的責任，再捐一些個人重要的代表作，向沙巴爾
德斯致敬。每一個創作的系列版畫，就捐出其中一張，做

為紀念好友的禮物。同年又捐出五十八張聯作的〈侍女圖〉。1970年2月畢卡索再一次捐出大量的創作給美術館，這些作品也就是現今美術館的主軸、精華所在：畢氏於1895至1904年在巴市居留期間的創作，是人稱年少如老畫家，老來如小頑童的珍貴年輕畢卡索之作。

1973年4月8日畢卡索去世之後，畢家並沒有因此就與巴塞隆納市「斷絕關係」，藝術家的後裔，尤其是第二任太太賈桂琳，為了履行藝術家的心願，一直陸續地把畫家作品捐出。

### ■ 建築物

原本畢卡索美術館只有阿基勒（Aguilar）公爵館而已（Montcada 15號），目前已囊括了巴洛‧德‧卡斯德野特館（Baro de Castellet-17號）與梅卡之家（Meca-19號）兩座建築物，皆屬14、15世紀有錢人的私宅區（古黎貝拉區）。和其他建築物一樣，建築物為典型的四方中庭，外面有樓梯直達第一層樓貴賓室：一種當時富有人家私宅的傳統建造方式。樓下只有儲藏室、廚房及客廳，樓上則是臥室。

▽圖左為〈科技與仁慈〉之作，是畢卡索美術館鎮館之寶。

一般來說，第一層樓樓梯間的第一間房間，是用來當做辦公室或接待一些貴賓，所以建物通常看起來寬大、厚實。

　　然在這一區中，也有一些建物有所不同，如像卡斯德野特館，是13世紀建造的房子，經過多次整修之後，原有的結構已產生變化，目前所能看到的，也只是18世紀末卡斯德野特家族所建造的哥德式建築。另外還有一些建物，如15世紀建造的阿基勒公爵館，也是由阿基勒家族改建多次之後所留下來的哥德風味建物。所以兩座建物在經歷多世混雜的建築風格之中，尚可見其哥德之影。它們都是至20世紀中（50年代）被巴塞隆納市政府買下，做為文化發展之用。1963年阿基勒公爵館成為畢卡索美術館所在地，七年之後，擴至卡斯德野特館。到1981年梅卡家族修建蒙特卡達19號房子，1986年送給美術館，成為畢卡索美術館

的「一分子」。雖然畢卡索美術館建館才三十八年，可是館藏品急遽暴增（購進許多重要的畢氏後期之作），連館址展廳也都擴展到三館之多，可見其收藏之豐。

## ■ 典藏品

▽阿基勒館內部（畢卡索美
　術館樓下之景，曾是阿基
　勒館的儲藏室、廚房及客
　廳之地）

　　館藏品與藝術家密不可分，其主要包括藝術家的素描、油畫、版畫和陶瓷品，這些作品皆證明藝術家與巴市九年之間「朝夕相處」所留下來的痕跡。

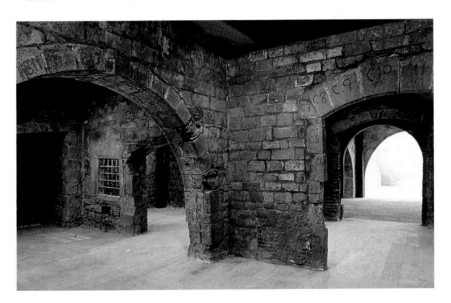

# 畢卡索美術館參觀須知

**地址** C/ Montcada 15 - 23 08023BCN

**電話** 34-93-3196310

**傳真** 34-93-3150102

**時間** 週二～六10：00 - 20：00。週日10：00 - 15：00
週一、1/1、5/1、6/24、12/25、12/26休館

**交通** 地鐵：3號（Liceu站）。4號（Jaume I 站）。公車：16、17、19、22、
45在Via Laietana下。39、40、51在Passeig Picasso下。14在Passeig
Isabel Ⅱ下。59在Pla de Palau下。藍色線市區觀光巴士。

**門票** 5歐元。半票：2.4歐元（學生及退休人員）。每月第一個週日免費。

**網站** www.museupicasso.bcn.es

# 畢卡索美術館地圖（西班牙巴塞隆納市）

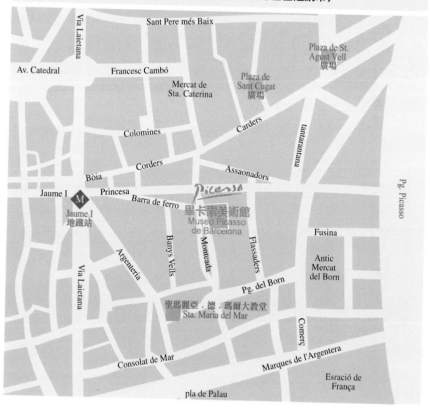

::: 3

# 畢卡索兒童時期的繪畫

1881年　10月25日誕生於馬拉加。

　　　　父親何賽・路易斯（Jose Ruiz Blasco）是一位畫
　　　　家，也是在聖德爾摩（San Telmo）藝術專業學校
　　　　教繪畫的教授，又兼任馬拉加市立美術館典藏主
　　　　任。

　　　　母親瑪麗亞・畢卡索（Maria Picasso Lopez）是
　　　　一位非常和藹可親且溫柔的家庭主婦。

1884年　12月28日畢卡索大妹杜珞嬺絲（Dolores Lola），
　　　　俗稱羅拉出世。

1887年　10月30日畢卡索二妹，也就是小妹貢姬達出世。

1891年　9月畢卡索全家搬到科魯尼亞；也就是他父親調職
　　　　任教之專業美術學校的城市，畢卡索也就趁此原
　　　　因，註冊其附屬的中學就讀。

1892年　畢氏開始讀專業美術學校。

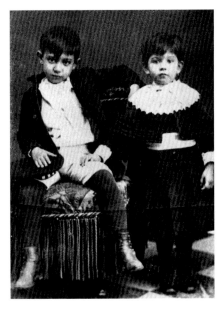

◁七歲的畢卡索與他的妹妹
　羅拉1888年在馬拉加

作品… 　剪紙 (圖見22～23頁)
年代… 　1890年
材料… 　紙、剪紙畫
尺寸… 　加框6×9.2cm，不加框5×8.5cm
收藏… 　巴塞隆納市畢氏美術館典藏

　　畢卡索1881年出生於馬拉加，十一歲左右搬到科魯尼亞，十四歲再搬到巴塞隆納定居。從小就喜歡與父親一起畫畫，父親喜愛畫鴿子，他也愛畫鴿子，從這張作品中的圖案，我們可以看到小畢卡索對他父親所喜愛的繪畫主題，及其他喜歡的動物有深切的描繪，我們也可以從此作品感受到一個九歲的小孩已具有繪畫的天份（手巧的技能）。

　　雖然在這幅畫裡，年幼的畢卡索尚未顯示他繪畫的功力，但已展示出他對藝術的鍾愛。鴿子與小狗的造型樸素可愛，不失兒童天真的繪畫心理，這隻鴿子與小狗在未來畢氏的作品中反覆出現，在其繪畫生涯中佔有一席之地，我們在下面介紹的作品之中，可以得到證明。

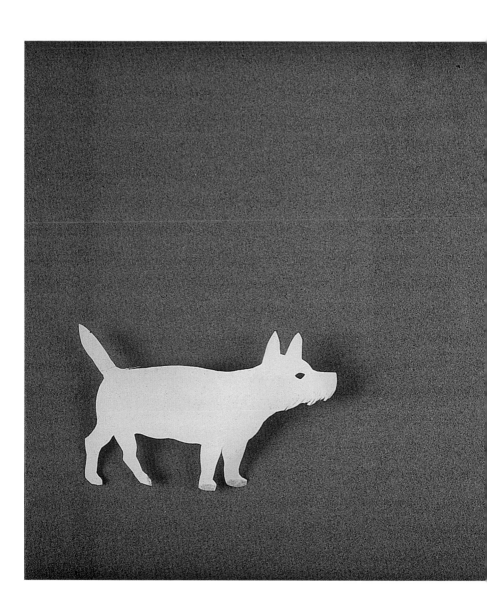

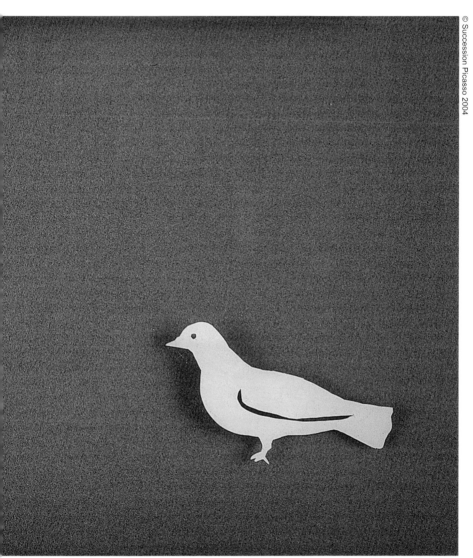

畢卡索　剪紙　1890年　紙、剪紙畫　加框6×9.2cm，不加框5×8.5cm　巴塞隆納市畢卡索美術館典藏

::: 4

# 畢卡索學院派時期作品

# 畢卡索學院派時期作品

1895年　1月畢卡索的二妹貢姬達去世。

4月畢氏全家為了要離開傷心地，決定搬到巴塞隆納市，因此，畢卡索的父親先搬到巴塞隆納，申請任教優家美術專業學校。

夏日到馬拉加度暑假，期間，全家也到馬德里玩。

9月末，全家搬到巴塞隆納，定居在克利斯丁街3號。

參加優家美術專業學校的考試。

入取優家美術專業學校，於該校就讀二年。

1896年　夏日，全家回到家鄉馬拉加度假。

回到巴塞隆納。

再搬到梅賽街3號。

父親幫他租下布拉達街4號房子，當作畫室。

10月開學，開始到優家美術專業學校讀書。

▷ 畢卡索15歲1896年攝於巴塞隆納

作品… **戴帽子的男人**（右頁圖）

年代… 1895年

材料… 油畫

尺寸… 50.5×36cm

收藏… 1970年藝術家捐贈給巴塞隆納市畢氏美術館

其他… 藝術家在作品的右上角簽保羅・路易斯・畢卡索（P.Ruiz Picasso）

　　1891至1895年，路易斯・畢卡索全家定居科魯尼亞，因家庭經濟的因素，迫使路易斯全家必須從馬拉加搬到西班牙西北部科魯尼亞地區討生活。

　　畢卡索的父親被調職到科魯尼亞專業美術學校任職，畢卡索趁此就讀其附屬的中學：瓜達（Guarda）中學。這所中學與他父親所任教的學校在同一棟公寓裡，因這種地緣環境的關係，使得畢卡索於1892年9月在此註冊，開始了他的藝術生涯。這幅作品正好有兩個理由可以清楚說明，年輕的畢卡索在此期間所學習的成果：

1、比較他開始學畫到1893年所畫的作品，這幅作品已沒有兒童特徵的繪畫風格了。

2、從他離開馬拉加（1893）到1895年夏天，他所畫的作品烙印著他在學校所學習的專業繪畫技巧與專業繪畫理念，這件作品比起他以前所畫的作品，技巧、美感更成熟，也更有立體感。

　　1895年是畢卡索畫了最多油畫的一年，這幅〈戴帽子的男人〉，人物的比例正確、色彩調和、臉與鬍鬚的陰影皆以堅定、有力的筆觸來表現，可以看出這位十四歲的小畫家，在學校用心學習的結果——努力的詮釋這位老人家，他畫歲月在人物臉上所留下的痕跡，表達出比美學更深入的情感——人性寫實具體的一面。

　　然也可從這張作品可以確定的事，是他非常喜愛畫在他周圍環境中的人物，如所居處鄉村的鄰居，提供了新的

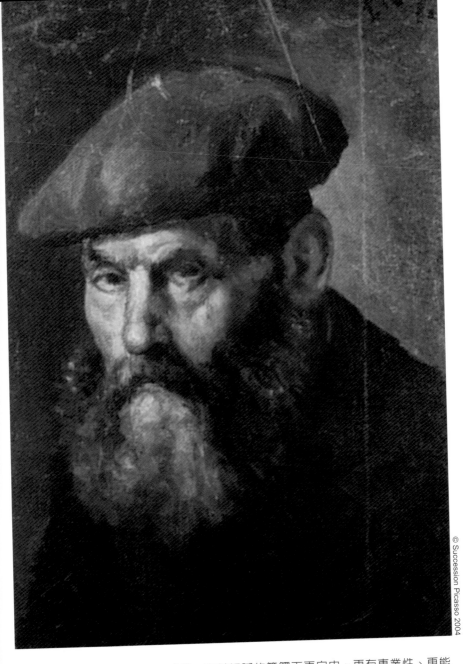

表現感情：在其細膩的筆觸下更自由、更有專業性、更能
表達出他所要表現的人性特徵——依專業的技巧來說，我們
可以說它完全是屬於受過嚴格訓練學院派式的學習作品：
無論在色彩、比例、大小或筆觸上，皆如此呈現。

作品… 藝術家母親的肖像（右頁圖）
年代… 1896年
材料… 粉彩筆
尺寸… 49.8×39cm
收藏… 1970年藝術家捐給巴塞隆納市畢卡索美術館
其他… 藝術家用鉛筆在作品的左下角簽保羅・路易斯・畢卡索（P.Ruiz Picasso）

　　畢卡索在此時期的表現就如肖像畫家一樣，以他的家人或親戚為繪畫的對象：父母親、妹妹、親戚、左鄰右舍等，皆變成他畫面中的主角。尤其畫家人方面，在許多油畫、素描作品中佔有一席之地，只要我們仔細的觀察，可以看出畢卡索在這些作品中，如何藉由畫家人的方式來詮釋人性的特徵。例如這幅素描母親特徵的作品，我們可由三種繪畫學來解釋：

1、色彩學：此作品中藝術家用簡單的顏色來詮釋單純、樸素的母親，不誇張、不華麗來表現媽媽。白色，在色彩學來講，它是代表最純潔與最柔和的顏色，用它來表現媽媽潔淨純樸的一面，恰如其分。再來以象徵和平的綠色來做背景，也是表現媽媽和藹可親、安祥寧靜的一面，畫裡沒有讓媽媽著上華麗的衣裳、艷麗的裝飾，而是將母性光輝的一面，用最聖潔的兩種顏色表達之，可說是再恰當也不過的了。

2、心理學：這件作品，小畫家趁他媽媽在睡午覺的時候快速地畫起來，抓住媽媽閉眼、寧靜安祥的樣子，顯示媽媽溫柔祥和的一面。根據心理學的說法，眼睛張開是表示會說話的意思，但即使您再怎麼畫得和藹可親的眼神，都會有人批評：做作或假惺惺。所以在此，畢卡索為了防止這一類的評語，用閉眼的方式來表現媽媽如佛陀造型：慈祥、溫馴的樣子，分外貼切。

3、材料學：小小藝術家很少用粉彩筆畫畫，要是有，大

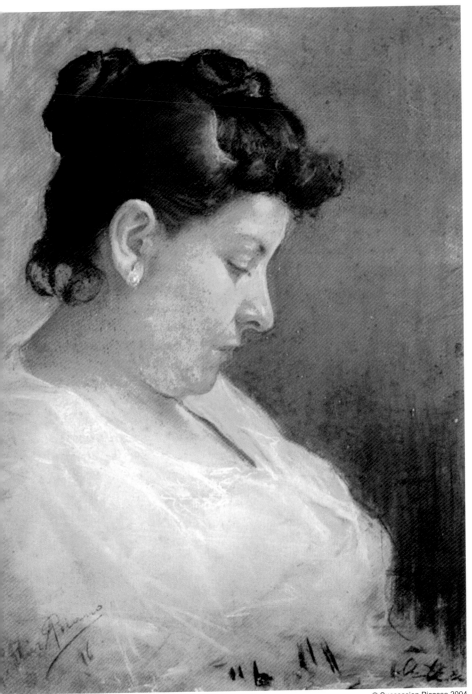

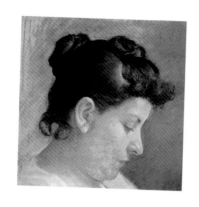

　部分的粉彩作品皆用來表現媽媽，不是沒有道理的。

　粉彩的材質比一般繪畫材料脆弱，一碰即掉，就如同用粉筆在黑板上寫字一樣，輕輕一摸就掉落，所以這裡以材料學來說，粉彩延伸代表母親脆弱、心軟的一面。如此用心的表現媽媽，不難看出小小的藝術家與媽媽親密的關係，及後來從母姓的動機了。

　這幅作品是他畫媽媽最美麗的一張畫，盡全力將媽媽最完美的一面呈現出來；象徵他經常依靠著媽媽、跟媽媽感情最好的驗證──這不用說，在他往後的簽名上，用媽媽的姓氏就可以感受到──和許多此時期所畫的作品一樣，這幅作品保有此時期細膩筆觸的風格，一種在學校學習到的正統學院派美學畫法，然值得一提的事，是年少的畢卡索已用全新且專業的新美學，來奠定美學的價值性。

　如此真切的表現他最尊敬且愛戴的媽媽，就如同達文西之語，畢卡索說：「最偉大的愛就產生在最愛的東西上，表現出來的愛才會是最真的，不認識它當然無法愛它，所以就表現不出來真愛的情感；或是說，無論表現什麼東西都必須要有深切的愛，才會了解愛，能表現出真切愛的作品也才會動人，否則就無法愛、無法表現了。」這幅作品已道盡個中真切的觀念。

作品… **受聖洗禮**（圖見32頁）
年代… **1896年**
材料… **油畫**
尺寸… **118×166cm**
收藏… **1970年藝術家捐給巴塞隆納市畢卡索美術館**
其他… **藝術家在作品的右下角簽保羅‧路易斯‧畢卡索（P.Ruiz Picasso）**

前面說過，畢卡索這個時期大部分在畫家人，這幅作品也是其中之一，由其父親指導。〈受聖洗禮〉是一幅非常大的作品，比一般畢卡索當時畫的作品還大。這種新繪畫形式的改變，不只讓畢卡索首次有畫大畫的新體驗，也讓畢氏用它順利參加正式繪畫比賽──進入正式繪畫圈子裡──該作就是參加當時舉辦的「工業藝術展」入選的畫；且受到藝評家的好評：「這是一幅新手所畫的作品，但可以從畫家堅毅的筆觸及勇敢表現主角的情感中，看出是堅毅有力、下筆有信心與有自信的繪畫……」。

1895年9月，路易斯‧畢卡索全家搬到巴塞隆納定居，畢卡索的父親就在巴市優加專業美術學校任職（Escuela de Bellas Arte Lloja），因同一棟建物裡有一所中學，畢卡索的父親趁此就讓畢卡索在中學註冊，就讀二年，持續在科魯尼亞繪畫科系學習，此作就是其所學多年來，學院派之成果的最佳寫照。此作主題非常傳統及平凡，但也是當時官方所喜愛的畫題──他大妹子羅拉的受聖洗禮。畫幅中跪著、手拿著一本聖經，正專注讀著的小女孩即是羅拉，其左後方有一位男士是她的教父，長得很像他的父親。這位教父名叫維傑斯（Vilches），是他父親的好朋友，應家人邀請做羅拉的教父。畫面右邊有一位小牧師是維傑斯的小孩，畢卡索借來充當小牧師。畫面左邊有一位無名氏，但長得像媽媽。在此我們可以說，小畢卡索在畫此畫時，已把他心目中的英雄人物、崇敬的人──父親與母親都「畫到

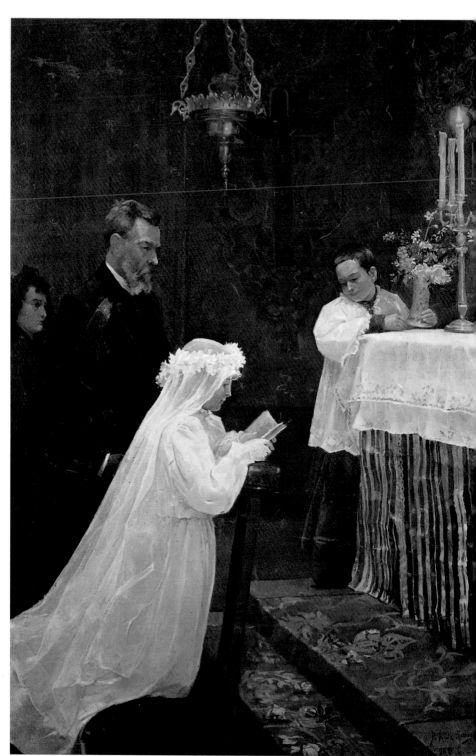

作品上」。以心理學來說：小孩子在畫人物的時候，畫到最後，一定會把他心中的英雄畫出來。所以依此情況推測，就和畢卡索在畫此作品時的心境是一樣的，他把教父與路人甲（無名氏）畫成父親及母親——小孩子心中崇拜的人。

以技巧分析，此畫可說已是表現得無可挑剔——畢卡索在此作中，將其所學之學院派技術表現得淋漓盡致；這麼年少的畫家敢在同一張畫面上表現出紗質的白和布質的白，分別呈現其不同的質感；也敢在同一張畫面中表現出紅絨布的質感與紅布質感的差異；更敢在同一張畫面中，表現藍綠色絨布質感與藍綠色桌布質感的不一樣。這種表現不是一般畫家可以表現出來的，更不用說發生在一般年少畫家的身上了，才15歲的畢卡索能有此成績，可見其所學之功力已到家。

此作畢卡索是在巴市大學廣場街5號的畫室內執行。這間畫室由其父的好友兼同事的畫家——何賽・加梅洛（Jose Gamelo）所擁有；一位以畫宗教畫為主的畫家。在畢卡索畫這張作品之前，加梅洛已畫過類似風格的作品，所以我們可以推論，畢卡索大概是看過畫而得到靈感，或是因父親的關係而來之靈感。無論如何，皆指向畢卡索此幅作品是受到加梅洛的影響。

作品… **科技與仁慈**（圖見36～37頁）

年代… **1897年**

材料… **油畫**

尺寸… **197×249.5cm**

收藏… **1970年藝術家捐給巴塞隆納市畢卡索美術館**

其他… **藝術家在作品的左下角簽保羅‧路易斯‧畢卡索（P.Ruiz Picasso）**

　　〈科技與仁慈〉這幅作品可以說是被規劃在寫實主義的畫風裡，它的畫題「科技」與「仁慈」，是19世紀末非常流行的繪畫題材──對悲哀、淒慘情感的描述，對科技有興趣的時代。然這種畫題畢卡索在科魯尼亞的時候就曾畫過，在那裡的藝術家，例如維加（Martines de la Vega）：一位他父親在科魯尼亞的好朋友，也是一位當時的畫家，就經常以這類型的主題作畫。畢卡索可能是因為看過，且對此題材有深刻的印象，所以不但在科魯尼亞畫這類型的作品，到巴市再度畫這一類型的作品。

　　而其父路易斯‧畢卡索也是一位素描畫家，總希望孩子將來能和自己一樣做一位畫家，所以在1897年租下一間臨時的畫室，給小小的畢卡索畫這幅〈科技與仁慈〉，讓他能以此作品參加「馬德里國家美術繪畫」比賽。畫室就位於布拉達街4號，一間能讓他畫特大畫的工作室，畢卡索就在此，畫出他生平第一次得大獎（國家獎）的作品〈科技與仁慈〉：一幅能讓他免費就讀馬德里「聖費南度皇家專業美術學校」一年的作品。

　　〈科技與仁慈〉一作，畫面左邊有一位醫生正在替病人量脈搏，由畢卡索的父親裝扮，代表「科技」層面。右邊有一位修女，由畢卡索的舅舅之女的朋友裝扮，正拿著一杯水給奄奄一息的病人喝，代表「仁慈」層面。這個病人是畢卡索從街上用十元西幣請到畫室來當模特兒的乞丐，修女手中所抱的小孩，聽說還是這個乞丐的孩子：依比例

來說是錯誤的示範，因比例大於一般襁褓中的小孩。但此
作品的繪畫技巧表現得還是那麼精湛，令人讚嘆不已，小
小十六歲的畢卡索就能畫出有如三、四十歲畫家的技巧，
實在令人敬佩不已。然此畫的重點不在於其繪畫精湛的技
巧上，而是在他小小的年紀具有深厚的繪畫觀念——只要是
到此美術館的觀眾都能輕易的看到，畢卡索為什麼是畢卡
索的原因了：這幅作品祕訣在於畫中的床鋪，以透視學來
說，這幅作品運用了最嚴謹的兩點透視繪畫技巧，只要您
仔細地從此作品的左邊查看床的動線：您先站在左邊看，
床的尺寸非常小，您只要盯著床、看著床，順著床的動線
沿著向右邊走，將會發現到床會因您的走動而改變——床
越變越大。看出來了嗎？

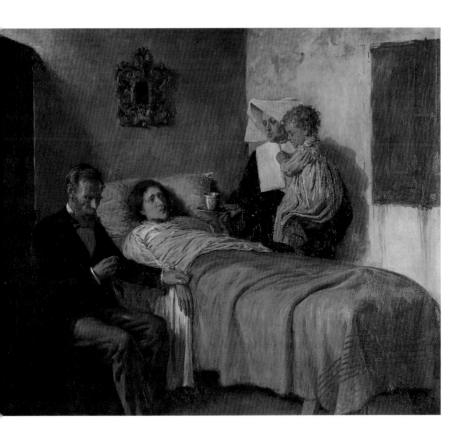

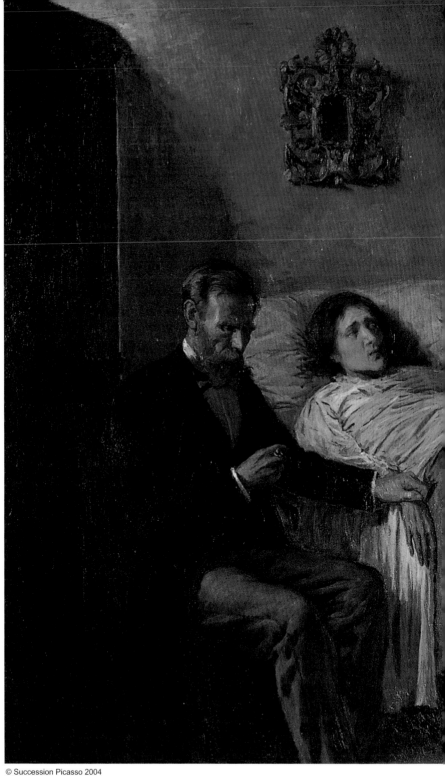

# 畢卡索
# 馬德里繪畫時期

# 畢卡索馬德里繪畫時期

1897年　夏天再回家鄉度假。

10月應父親的要求，到馬德里聖費蘭度皇家美術專業學校就讀一年。

經常到普拉多美術館參觀。

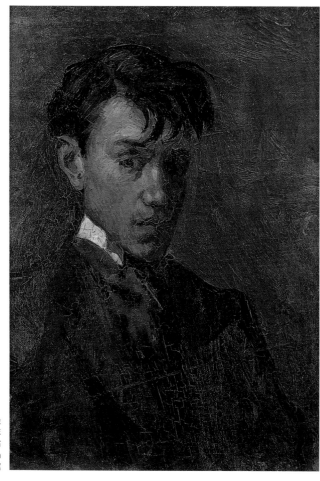

▷自畫像
1896年
油彩畫布
32.7×23.6cm
收藏：巴塞隆納畢卡索美術館

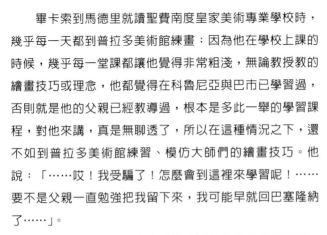

| 作品… | 模仿維拉斯蓋茲之作〈菲力白四世肖像〉（右頁圖） |
| 年代… | 1897～1898年 |
| 材料… | 油畫 |
| 尺寸… | 54.2×46.7cm |
| 收藏… | 巴塞隆納市畢卡索美術館典藏 |
| 其他… | 藝術家在作品的右下角簽保羅・路易斯・畢卡索（P.Ruiz Picasso） |

　　畢卡索到馬德里就讀聖費南度皇家美術專業學校時，幾乎每一天都到普拉多美術館練畫；因為他在學校上課的時候，幾乎每一堂課都讓他覺得非常粗淺，無論教授教的繪畫技巧或理念，他都覺得在科魯尼亞與巴市已學習過，否則就是他的父親已經教導過，根本是多此一舉的學習課程，對他來講，真是無聊透了，所以在這種情況之下，還不如到普拉多美術館練習、模仿大師們的繪畫技巧。他說：「……哎！我受騙了！怎麼會到這裡來學習呢！……要不是父親一直勉強把我留下來，我可能早就回巴塞隆納了……」。

　　在馬德里期間，因有許多機會到普拉多美術館看畫，且知道西班牙有三位宮廷大師：16世紀的葛利哥、17世紀的維拉斯蓋茲、18世紀的哥雅的繪畫是舉世無雙之寶；所以一心一意的想要跟這幾位大師的畫風看齊，如此執行了一系列模仿大師之作的作品。這一幅：〈模仿維拉斯蓋茲的「菲力白四世」〉即是其中之一。您可以從畫面上看出維拉斯蓋茲的畫風：黑底左上方來的光（45度角）——這個光也曾使得馬內在1863年到普拉多美術館看了之後，大為震撼（讓作品有生命的光），回到巴黎即研究光，以致創下令世人驚歎的印象派。

　　此作畢卡索仿得惟妙惟肖，猶如維拉斯蓋茲大師再現，畫面中您唯一能感到不一樣的地方，只有在頭部的陰影及高領子的筆觸比較軟，其他的似乎是一模一樣，真是

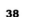

讓我們不能不對畢卡索的繪畫功力感到驚嘆！也不難想像
得到，他為什麼不去上課的原因了。

　　畢卡索在馬德里的時候經常與巴塞隆納的朋友通信，
得知巴塞隆納開了一家前衛人士經常聚集的餐廳——四隻貓
餐廳——於是決定回巴塞隆納。

::: 6

畢卡索回巴塞隆納加入「四隻貓」

# 畢卡索回巴塞隆納加入「四隻貓」

1898年　6月生病回巴塞隆納。

6月末優家美術專業學校的同學請他到聖約翰‧得‧歐達（Horta de Sant Juan）居住。

1899年　1月回到巴塞隆納。

和卡爾杜那在（Escudellers Blancs）街2號合租畫室，而且經常到「四隻貓」餐廳聚會。也就是在此認識了兩位他生平最重要的人物，一位是使他走向藍色主義的人沙黑馬（Carles Casagemas），另外一位是好朋友兼秘書的沙巴爾德斯（Jaume Sabartés）。

1900年　1月搬到利維拉‧得‧聖約翰街17號，與加沙黑馬合租一間畫室。

2月在四隻貓餐廳首次舉行個展。

7月再次在四隻貓餐廳舉行第二次個展。

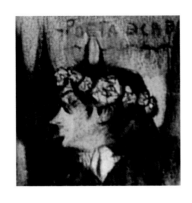

作品… 詩人 (右頁圖)
年代… 1899～1990年
材料… 水彩、炭筆、紙
尺寸… 48×32cm
收藏… 沙巴爾德斯典藏
其他… 藝術家在作品的右下角簽保羅‧路易斯‧畢
卡索（P.Ruiz Picasso）

　　回到巴塞隆納以後，經常到四隻貓餐廳聚會，在那裡認識了兩位他生平最重要的貴人：一位是加沙黑馬──帶畢卡索到巴黎開眼界的人，且讓畢卡索走向藍色主義的關鍵人物。另一位則是快速成為他的好朋友兼秘書的沙巴爾德斯，也是第一任巴塞隆納畢卡索美術館館長（1963）：這幅作品就是畫沙巴爾德斯的肖像。

　　根據沙巴爾德斯的《畢卡索、肖像與回憶錄》一書記載，兩人是在一位當時的雕塑師的家中認識的，時間大約在1899年。稍後畢氏在1900年夏天畫了這幅〈詩人〉。一位穿著風衣、戴玫瑰皇冠的人，手拿一朵百合花──沙巴爾德斯說：「當時畢卡索叫我手拿一隻筆，用手指拿，就好像在拿一朵花一樣……」。這就是畢氏在畫其好友的情景，用當時巴塞隆納藝術界在流行的繪畫手法，把好朋友畫在其中，具有非常重要的意義──當時歐洲藝術界流行一種所謂的新藝術表現法，到了巴塞隆納文學界被稱為「80年代主義」；也就是後來所謂的加泰隆尼亞「現代主義」文學初期的稱法。因沙巴爾德斯是一位文學界的前衛人物，所以畢卡索就以此「法」（現代主義繪畫法）將好朋友表現出來──從畫面中您可以看到畢氏畫的人物不再像是以前一樣傳統、嚴謹的寫實人物了；反之，卻像是一個「不像畫的畫」之人。

　　自他與四隻貓餐廳的藝術界朋友交往之後，他的畫風就變得：有腳沒有手、有手沒有眼、有眼沒有嘴；一種隨

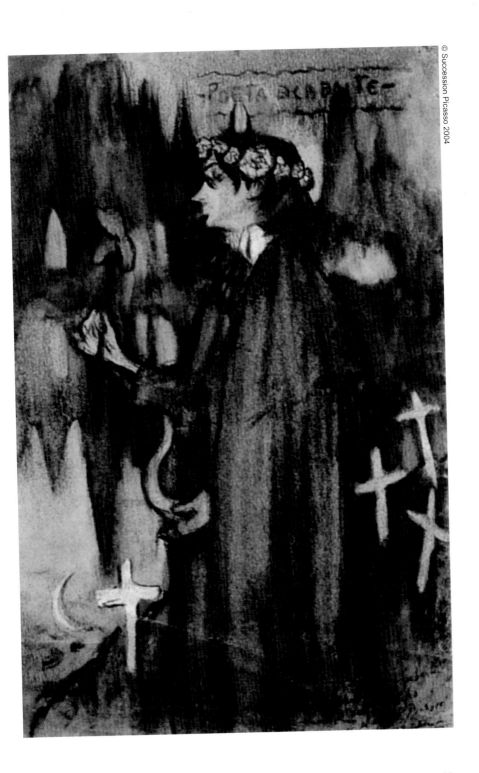

心所欲的畫風，強調人物、事務的情感表達，沒有細部的
刻畫，沒有嚴謹的描述，沒有傳統的筆調，找不到一切繪
畫規則（這就是讓父親嚴厲批評不像畫的畫）。此作也預示
出畢卡索走向前衛藝術的象徵。

　　這時畢卡索的好友加沙黑馬邀他一同到巴黎參加國際
大展，他二話不說隨即跟著好友到巴黎開眼界。

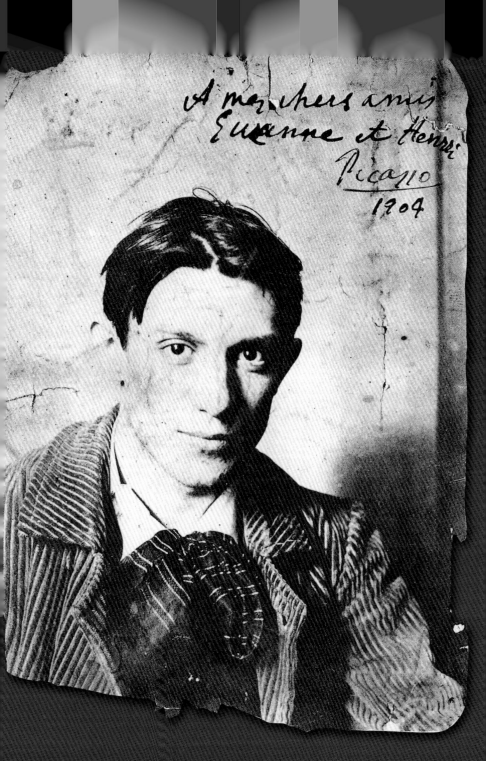

A mes chers amis
Suzanne et Henri
Picasso
1904

23歲的畢卡索1904年在巴黎的洗濯船

::: 7

畢卡索到巴黎與
前衛主義接觸

# 畢卡索到巴黎與前衛主義接觸

1900年　9月27日第一次到巴黎，由加沙黑馬陪同。

在那裡認識了他的第一位經濟人馬聶基（Pere Mañach）。

第一次與貝斯‧威爾（Berthe Weill）畫廊接觸。

12月底所有的年輕人回巴塞隆納。

年夜飯：畢卡索一家人到馬拉加鄉下慶祝，沙黑馬陪同。

1901年　1月中到馬德里。

2月17日沙黑馬在巴黎因感情問題自殺。

3月《年輕藝術》雜誌出版。

6月1至16日，畢卡索與加沙斯在巴塞隆納貝雷斯（Sala Peres）藝廊舉辦聯合畫展。

同月第二次到巴黎，由安德列‧波索司（Andreu Bonsoms）陪同。

6月25日到7月14日在巴黎維亞爾德（Vollard）藝廊舉行首次個展。

認識馬克思‧賈可伯（Max Jacob）。

作品… 妓女（也稱〈等待〉）(圖見50頁)
年代… 1901年
材料… 油畫、硬紙版
尺寸… 69.5×57cm
收藏… 1932年向布蘭迪勞（Plandiura）買下
其他… 藝術家在作品的左下角簽畢卡索

　　1900年9月27日在加沙黑馬的陪同之下，畢卡索到巴黎參加「1900年國際大展」。這個大展令畢卡索的「藝術概念眼光」大開，他沒想到會有如此的藝術觀念，他在巴黎看到的都是當時最前衛的藝術風格：如「印象派」後期大師──羅特列特的海報風格、「印象派」中期大師──點描派秀拉的點描風格、「印象派」大師──塞尚的似幾何造型風格，寶加、雷諾瓦與莫內的印象寫實風格、「表現主義」大師──孟克的誇張法及正在醞釀的「野獸派」大師──馬諦斯原色表現的風格……等等，令他猶如當頭棒喝，突然清醒，於此就開始他另一段繪畫生涯。

　　此作即是綜合以上派別的合成品：〈妓女〉。一幅在1901年6月25日到7月14日維亞爾德藝廊展出的作品──1901年夏天，畢氏的經濟人馬聶基策劃畢氏的個人展，這個展覽即在維亞爾德藝廊展出，當時藝術界的評論家這麼說：「……就如許多純畫家，畢卡索熱愛用原色系畫畫，就是如此的原色性……」。這種強調突顯原色性，引用在畫面的街景、酒吧內、人物及各種事務身上，猶如在找一條新的繪畫畫法──我們可以感受得到畢卡索在尋找新的繪畫之路，一種屬於往後發展出來的「野獸派」畫法。

　　由這幅作品看出畢卡索正在培養他運用顏色的表現：以顏色來表現自然光線與人造光線的差異，以顏色來代替大筆觸的畫法（以前畢氏畫法都用非常細膩的手法表現），用鮮豔的紅色來畫不同地方的繪畫效果，如嘴巴、帽子、

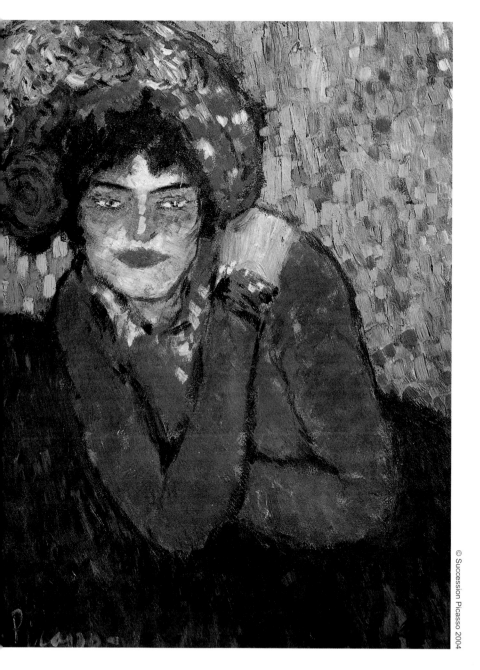

衣服及灑在背景中的紅色來作陪襯，使整幅畫面看起來生動活潑。

作品… 侏儒（圖見52頁）
年代… 1901年
材料… 油畫、硬紙版
尺寸… 102×60cm
收藏… 1932年向布蘭迪勞（Plandiura）買下
其他… 藝術家在作品的左下角，首次簽母姓畢卡索
（Picasso）

　　畢卡索到巴黎的時候，對印象派大師及所有前衛派大師的畫風心儀不已，由以羅特列克的畫風為主；這幅以夜生活為訴求的主題：「侏儒」就是模仿羅特列克或竇加的畫題──類似夜生活的畫題，然也因1901年畢卡索受哥雅的繪畫觀念影響──「醜就是美的新美學觀念」，所以這作品也是再現「醜就是美」的新美學觀念，再一次的將夜生活（醜惡）與負社會（悲哀）的一面表現出來；這種畫風在其父親傳統的觀念裡，簡直是「不像畫的畫」，所以當畢卡索把他這類型作品帶回巴塞隆納時，他的父親嚴厲地說：「……你畫這種不像畫的畫，不想當畫家了嗎？……」，然而堅定的畢卡索回答說：「我不想當畫家或畫匠，我要當一位偉大的藝術家……」。

　　聽說因此父子之間鬧得很不愉快，於此又聽說這幅作品是畢卡索跟父親斷絕關係之後，完成的作品都不再簽上畢氏父親的姓，這幅就是第一幅沒有簽上路易斯·畢卡索名字的作品，取而代之的是簽母親的姓氏──畢卡索，也就是說從此作開始，往後畢氏的作品都用其母親的姓了。

　　然此畫的風格在西班牙的繪畫史上早已存在，如17世紀宮廷大師維拉斯蓋茲、18世紀宮廷大師哥雅等皆可見。現在畢卡索也是如此，把大師的風格再現，可是您可以比較得出其表現的手法已經不一樣了，要是說以前大師是將這類型的主題用舞台方式來表現，那這裡，畢卡索卻用類似竇加或羅特列克的方式，將小人物之心酸情感呈現出

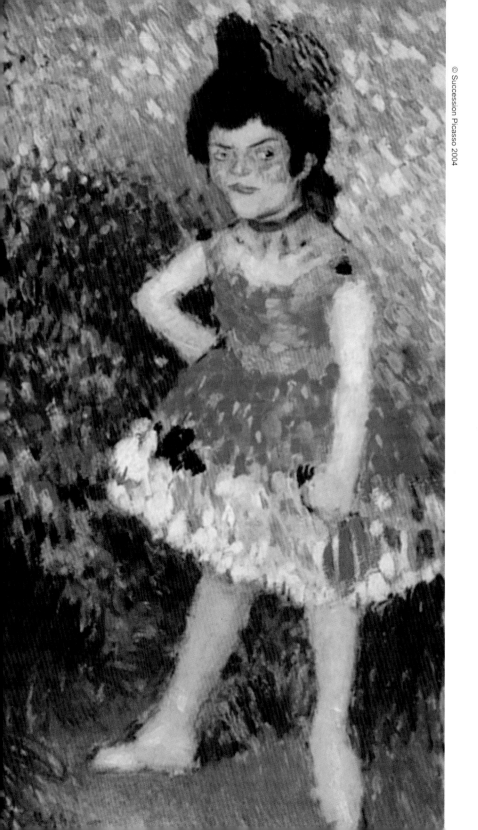

來。所以同樣情感，用不同表現方式，皆是把社會黑暗的
一面展現！

　　而這幅作品有一種令人感覺到非常奇特的味道──基本
上畫裡的人物表現得好像是在劇場裡燈罩之下所畫出來的
畫：它的原色裡，筆觸豪放、粗曠，有前面一張所說的秀
拉點描風格、也有野獸派馬諦斯原色風格、羅特列特及竇
加的味道……，然只要我們仔細看，可以看出畢氏在此畫
的繪畫筆觸非常少（皆是用色疊起）；也就是說，一種準
備要簡化顏色的技巧，此作之後畢卡索就不再用太多的顏
色作畫，一種走向少色系的繪畫方式，也就是接下來要說
的藍色主義的發展。

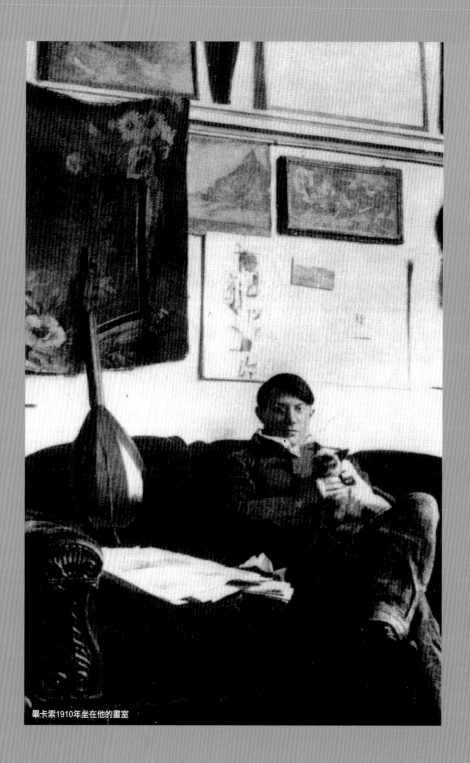

畢卡索1910年坐在他的畫室

# 畢卡索藍色主義時期

# 畢卡索藍色主義時期

| | |
|---|---|
| 1901年 | 秋天因加沙黑馬自殺，畢卡索非常傷心，開始對負面社會的感情注重，在繪畫方面他開始了所謂黑暗時期——初期的藍色主義。 |
| 1902年 | 1月回巴塞隆納，在新散步大道（Nou Rambla）與索托（Angel Fernandez de Soto）兄弟和羅加洛（Josep Rocarol）共同合租一間畫室。<br>回到四隻貓餐廳與藝術界朋友聚會。<br>4月1至15日在巴黎貝斯‧威爾藝廊與貝爾蘭特（Louis Bernard）聯展。<br>10月19日再次到巴黎，由羅加洛陪同。<br>11月15日到12月15日，再次在巴黎貝斯‧威爾藝廊與畢邱特（Pichot）、基立歐特（Girieud）與南內（Launai）舉行聯展。 |
| 1903年 | 1月中回巴塞隆納。<br>再次與索托兄弟合租一間畫室，位於利維拉‧得‧聖約翰17號（以前和加沙黑馬合租的畫室）。 |
| 1904年 | 1月把畫室搬到商業街28號（Comerc）。<br>4月12日第四次到巴黎，於此定居巴黎，由維達爾（Sabastia Junyer Vidal）陪同。<br>到巴黎搬到有名的「洗濯船」（Bateau Lavoir），哈維格濃街（Ravignan）13號。<br>秋天認識他第一個情人奧麗薇（Fernande Olivier），一位陪伴畢卡索到1912年春天的女人。 |

作品… 巴塞隆納的平屋房（右頁圖）
年代… 1902年
材料… 油畫
尺寸… 57.8×60.3cm
收藏… 1970年藝術家捐給巴塞隆納市畢卡索美術館
其他… 藝術家並沒有在此作品上簽名

　　「藍色主義」？為什麼叫做藍色主義，起因在於1901年秋天，畢卡索的好友沙黑馬自殺去世之後，畢氏的心情非常低潮，開始對負面社會的感情注重，所畫的畫都朝向悲哀、憂傷、負面，就如我們看到的，他所畫的這張〈巴塞隆納的平屋房〉一樣：無朝氣、缺生氣、少喜悅，結構趨於簡化，顏色趨於單一色彩（藍色），一付死氣沉沉的樣子──這就是藍色主義的風格。這幅作品就是畢卡索在沙黑馬死去之後，回到巴塞隆納與索托兄弟、羅加洛合租的畫室之後，所畫的第一件作品──邊畫邊想他的好友沙黑馬。因環境氛圍的關係，奇怪的帶領著畢氏走向藍色風情。

　　1901到1903年應是畢卡索繪畫的「黑暗時期」，他看到的皆是社會負面生活：乞丐、窮人、孤兒、瘋子、妓女及死亡等，皆成為他哀憐悲傷的主題。而藍色主義在1903年發展到最高點──藍色主義：1901年起於巴黎，1904年終於巴黎，但發展的過程卻在巴塞隆納，所以一些代表巨作只有在巴塞隆納才能見到──這幅作品即是畢卡索在他新租下來的畫室屋頂平台上所見的景色，一切寂靜無生氣的空氣，令人呼吸不了，把藍色主義的特色詮釋得淋漓盡致：畢卡索在此用顏色的陰暗面來區分結構塊面，使我們覺得他的造型是用顏色的陰暗面來區分，沒有線條、沒有細節的刻畫，就如我們之前在〈侏儒〉之作所說的一樣，畢氏已用新的繪畫規則在作畫了。

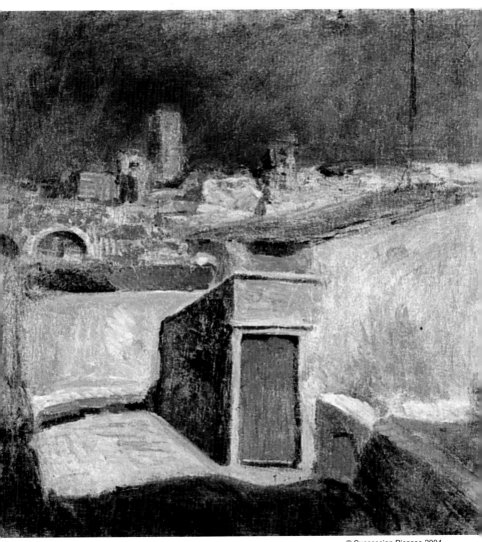

# 畢卡索
# 戀愛的玫瑰色主義

# 畢卡索戀愛的玫瑰色主義

1905年　秋天開始玫瑰時期。

同時認識雷歐（Leo）兄弟與斯德伊（Gertrude Stein）。

1906年　春天認識馬諦斯。

5月22至29日認識巴塞隆納的朋友高索（Gosol）。

8月中回巴黎。

▷24歲的畢卡索1905年攝影

作品… 加那斯太太肖像（右頁圖）
年代… 1905年
材料… 油畫
尺寸… 88×68cm
收藏… 1932年向布蘭迪勞（Plandiura）買下
其他… 藝術家在作品的右上角簽畢卡索（Picasso）

在畢卡索最悲哀的時候，也就是藍色主義發展到最頂峰的時候——1904年秋天認識他首任情人：奧麗薇（Fernande Olivier）——以至於對用色大大的有所改變，開始採用浪漫的玫瑰顏色作畫，這幅作品即是最好的見證之一。雖然這幅作品主角不是畫他的情人，但在當時他是在同一個時間裡畫了兩幅西班牙典型的卡門人物造形作品；一幅是戴黑色絲帽、穿黑色衣服的女人：珮蘭德達（Bernandetta），義大利人，是一位加泰隆尼亞地區畫家兼版畫家加那斯（Canals）的太太，也是畢卡索好朋友之妻；也就是此畫中主角。另一幅則穿白色、戴白色絲帽的女人，即是他的首任情人奧麗薇。既然兩幅作品是在同一個時間所做，所以無論是哪一幅作品，我們皆可以判斷出藝術家已在畫面上顯示——他正在戀愛的心情！

從作品中我們可以觀察到美麗的珮蘭德達一副高貴、嬌豔迷人的樣子，有點像印像派畫家竇加筆下的舞者，以一種甜美、優雅的姿態衝擊著藝術家情懷。

畢卡索以非常細膩的手法，把一位當時所謂的標準、古典式羅馬美女詮釋出來；藝術家用黑色絲帽強調臉部的玫瑰紅色塊，將一位什麼叫做標誌美女、五官比例正確的美女畫出：一種非常「西班牙式佛朗明哥之女」的畫法；也就是當時加那斯和其他畫家常畫的一種繪畫方式，在當時的法國藝術界非常受到愛戴。

整幅作品的調子以粉紅色調來搭配，讀者只要仔細的

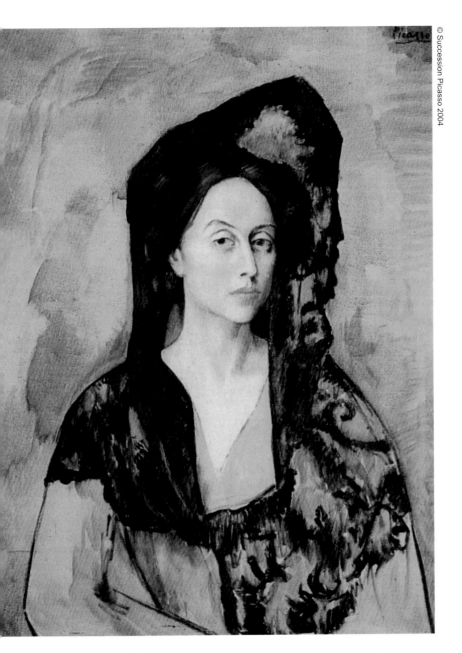

瞧，就可以看出人物的周圍有輕輕的淡粉紅色；使整個畫
面呈現粉紅色系，不用說，這說明了藝術家粉紅色時期的
來臨。

# 畢卡索立體派

# 藝術家雜誌社　收

## 100　台北市重慶南路一段147號6樓

6F, No.147, Sec.1, Chung-Ching S. Rd., Taipei, Taiwan, R.O.C.

姓　　名：＿＿＿＿＿＿＿＿　性別：男□ 女□ 年齡：＿＿＿＿

現在地址：＿＿＿＿＿＿＿＿＿＿＿＿＿＿＿＿＿＿＿＿＿＿＿＿

永久地址：＿＿＿＿＿＿＿＿＿＿＿＿＿＿＿＿＿＿＿＿＿＿＿＿

電　　話：日／＿＿＿＿＿＿　手機／＿＿＿＿＿＿＿＿＿＿

E-Mail：＿＿＿＿＿＿＿＿＿＿＿＿＿＿＿＿＿＿＿＿＿＿＿

在　　學：□學歷：＿＿＿＿＿　職業：＿＿＿＿＿＿＿＿

您是藝術家雜誌：□今訂戶　□曾經訂戶　□零購者　□非讀者

客戶服務專線：(02)23886715　E-Mail：art.books@msa.hinet.net

# 藝術家書友卡

感謝您購買本書,這一小張回函卡將建立您與本社間的橋樑。我們將參考您的意見,出版更多好書,及提供您最新書訊和優惠價格的依據,謝謝您填寫此卡並寄回。

1.您買的書名是:＿＿＿＿＿＿＿＿＿＿＿＿＿

2.您從何處得知本書:

☐藝術家雜誌　☐報章媒體　☐廣告書訊　☐逛書店　☐親友介紹

☐網站介紹　☐讀書會　☐其他

3.購買理由:

☐作者知名度　☐書名吸引　☐實用需要　☐親朋推薦　☐封面吸引

☐其他＿＿＿＿＿＿＿＿＿＿＿＿＿

4.購買地點:＿＿＿＿＿＿＿市(縣)＿＿＿＿＿＿書店

☐劃撥　☐書展　☐網站線上

5.對本書意見:(請填代號1.滿意 2.尚可 3.再改進,請提供建議)

☐內容　☐封面　☐編排　☐價格　☐紙張

☐其他建議

6.您希望本社未來出版?(可複選)

☐世界名畫家　☐中國名畫家　☐著名畫派畫論　☐藝術欣賞

☐美術行政　☐建築藝術　☐公共藝術　☐美術設計

☐繪畫技法　☐宗教美術　☐陶瓷藝術　☐文物收藏

☐兒童美育　☐民間藝術　☐文化資產　☐藝術評論

☐文化旅遊

您推薦＿＿＿＿＿＿作者 或＿＿＿＿＿＿類書籍

7.您對本社叢書　☐經常買　☐初次買　☐偶而買

# 畢卡索立體派

1907年　春天認識勃拉克。

3月到7月創作〈亞維濃的姑娘〉。

夏天認識丹尼‧海利（Daniel-Henri Kahnweiler）：第二位畢氏的經濟人。

1908年　夏天到巴黎附近郊區奧塞伊（Oise）居住。

11月14日藝評家路易斯‧瓦賽野斯（Louis Vauxelles）在基‧布拉斯（Gil Blas）凱維爾（Kahnweiler）藝廊對勃拉克評之為：立體派。

1909年　5月初與費南德斯到巴塞隆納。

6月到9月初到達那貢那（Tarragona）歐達‧德‧聖約翰（Horta de Sant Joan）停留。

1910年　7月1日到8月26日到赫隆納卡達格斯停留。

同月與費南德斯、安德列‧德朗（Andre Derain）到巴塞隆納停留幾天。

1911年　7月5日到9月5日到庇里牛斯山塞雷特（Ceret）和勃拉克與烏格（Hugue）停留幾天。

秋天認識伊娃‧郭爾（Eva Gouel）。

1912年　夏天在塞雷特與伊娃‧郭爾度過幾天，趁機到亞維濃村莊和勃拉克會面，一起度過幾天。

回巴黎開始執行一些繪畫的新技巧，如拼貼、裝置等。

1913年　春至夏季再度和伊娃‧郭爾到塞雷特度過幾天。

6月3日他的父親去世，回巴塞隆納奔喪。

1914年　夏季再次與伊娃‧郭爾到亞維濃村莊度幾天假。

8月2日第一次世界大戰爆發，他的許多藝術界朋友都要到前線捍衛國家，畢卡索因為是西班牙人，所以不用去當兵。

11月回到巴黎。

1915年　12月珍‧哥德瓦（Jean Cocteau）拜訪他的畫室。

12月14日伊娃‧郭爾因肺炎去世。

1916年　5月珍‧哥德瓦介紹蘇俄舞蹈團團長太基雷維（Serge Diaghilev）給畢卡索認識，一位請畢卡索到他芭蕾舞團工作的人。也因此讓畢卡索愛上女主角——他的第一任太太奧加（Olga Koklova）。

作品… 呈獻（圖見66～67頁）
年代… 1908年
材料… 油性水彩、紙
尺寸… 30.8×31.1cm
收藏… 1985年阿穆雷爾（Amulree）送給巴塞隆納
市畢卡索美術館
其他… 藝術家在作品的左下角簽名畢卡索（Picasso）

在畢氏粉紅色時期過後，1907年春天認識勃拉克，兩人志同道合，因此密集研究新繪畫風格，而創下舉世聞名的立體派：1907年7月畢卡索在他巴黎的畫室創立體派。這張作品即是立體派早期的風格，典型的分析其作品——注重分析畫面的結構與解構，不重視色彩與造型，也就是說從畫面中，我們很容易可以看到造型且具有多色彩性。

畢氏在1907年3月到7月一直在研究畫〈亞維濃的姑娘〉。這幅作品，或說草圖，可算是畢卡索在執行〈亞維濃的姑娘〉之後的研究：一幅打破傳統造型規則與空間對話的作品。這件作品，藝術家重回以裸女畫題為主。一位被男人欣賞的女人，猶如供品呈獻給宇宙之神一樣，也就如塞尚的〈奧林匹亞〉或〈那布勒斯的下午〉等作品一樣；女人就像是給男人欣賞的供品，但在此，女人不再是以傳統女性美美的方式來供男人欣賞，而是以另一種新美學的觀念讓男人欣賞，使女性之傳統美改觀。

然而從某個角度來說，畢卡索的「奧林匹亞」之女很像希臘羅馬式的雕像，有點像安格爾、塞尚及馬諦斯畫中的女人；通常把手舉到腦後，讓手臂與頭部形成拱造型，這種造型是代表優美女人的動作，也是此時期畫家經常運用的表現方式。總而言之，此畫一方面用解構的情境，來使觀賞者將解構的情境結構起來，使觀賞者能在同一個畫面觀賞到不同角度的情境——這就是立體派。

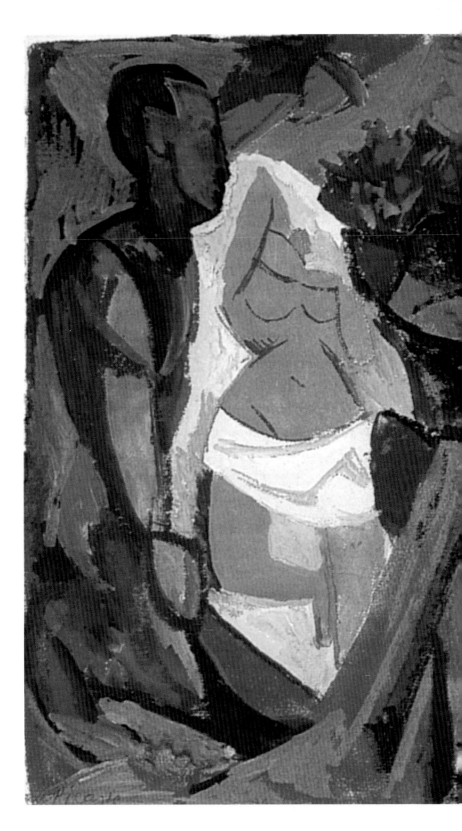

作品… 頭部（右頁圖）
年代… 1913年
材料… 素描、炭筆、紙、拼貼
尺寸… 60×44cm
收藏… 巴塞隆納市畢卡索美術館典藏

　　立體派分為三期：第一時期1907至1909年──我們稱
為分析期；第二時期1909至1911年──我們稱為實驗期；
第三時期1912至1914年──我們稱為綜合時期。很可惜巴
塞隆納市畢氏美術館沒有綜合時期的作品，所以我只能用
兩張作品說明立體派兩個時期的風格：分析期與實驗期。
上一張我所說的是分析期，這一張要講的是幾何式時期的
風格。

　　幾何式的立體派畫法在畢卡索的立體繪畫裡比較少
見，大部分他的立體派畫法，都適用色塊來切割空間或畫
面，這種以線來切面的畫法比較少，並不是他慣用的手
法。從畫面中我們可以看到畢氏簡略的筆法勾勒出頭部的
造型，但不失立體本色，一看即可分辨出頭部的面面觀：
眼睛、鼻子、耳與嘴巴。

# 畢卡索新古典時期與
# 超現實主義時期 (1917~1930年)

# 畢卡索新古典時期與超現實主義時期 (1917～1930年)

1917年　1月短期停留巴塞隆納。

2月與哥德瓦（Cocteau）一起到羅馬找蘇俄舞團工作，因此認識奧加。

遊歷那波勒、龐貝與佛羅倫斯。

6月至11月到巴塞隆納。之後回巴黎與奧加搬到蒙圖吉（Montrouge）。

1918年　7月12日在巴黎與奧加結婚。

夏日到法國庇里牛斯山小鎮比亞利茲（Biarritz）度假。

11月8日認識安德列·布雷東。

1919年　到倫敦，在那裡再次和蘇俄芭雷舞團合作。

8月到布羅倫沙城市（Provenza）。

1920年　密切與蘇俄芭蕾舞團合作。

夏日和奧加到布羅倫沙城市的約翰－雷斯－賓司（Juan-Les-Pins）小鎮度假。

1921年　2月4日畢卡索之子保羅·畢卡索（Paulo Picasso）誕生。

夏日到楓丹白露（Fontainebleau）度假。

1922年　夏日到英國丁納德（Dinard）度假。

1923年　夏日到布羅倫沙城市的安迪貝斯（Antibes）度假。

1924年　夏日在約翰－雷斯－賓司（Juan-Les-Pins）小鎮度假

10月，安德列·布雷東發表超現實主義宣言。

1925年　3月到4月停留於法國蒙地卡羅。

夏日在約翰－雷斯－賓司度假。

1926年　夏日再度回約翰－雷斯－賓司度假。

10月短暫停留巴塞隆納市。

1927年　1月認識瑪麗‧泰瑞莎‧瓦杜爾（Marie-Thèrése
　　　　Walter，1909～1977），一位與他保持聯繫到
　　　　1936年的情婦。

　　　　夏日和奧加、小保羅到坎城度假。

1928年　5月開始與雕塑師貢薩雷斯（Julian Gonzales）合
　　　　作。

　　　　夏日和奧加、小保羅到丁納德度假，隔年又再度
　　　　回到這裡度假。

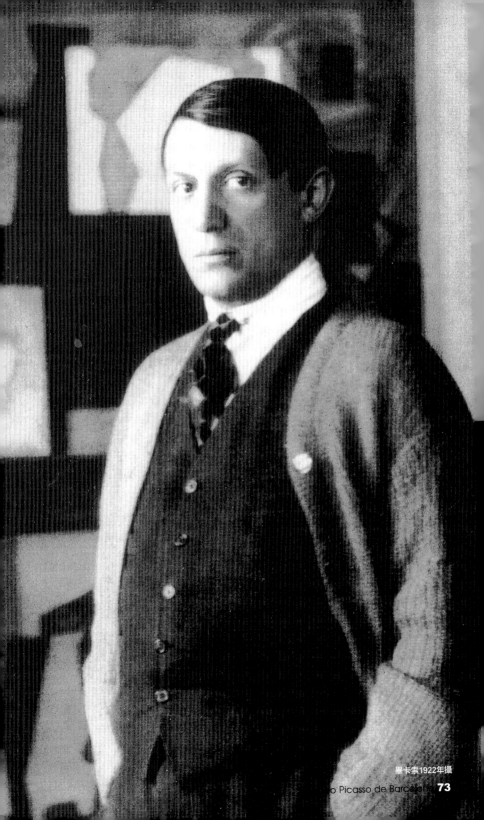

作品⋯　**戴頭巾之女** (圖見74頁)
年代⋯　**1917年**
材料⋯　**油畫**
尺寸⋯　**116×89cm**
收藏⋯　**1970年畢卡索送給巴塞隆納市畢卡索美術館**
其他⋯　**藝術家沒有在作品上簽名**

　　1917年因畢卡索認識奧加，開始了他再一次戀愛的心路之旅。奧加是一位蘇俄的芭蕾舞蹈家，畢氏為了要追她，不惜犧牲自己的繪畫生活，開始替芭蕾舞蹈團設計舞台佈景。久而久之跟著芭蕾舞團到處跑，畢氏所看到的周遭人物都是戲劇人物，所以在此時期所畫的作品，大部分是屬於這種人物，這幅作品即是屬之。〈戴頭巾之女〉同時也叫做〈頭包〉，是畫一位非常甜美與寧靜的模特兒，很像畢卡索1906年〈加那斯太太〉肖像。此作佈局非常小心嚴謹，要是它是一幅未完成的作品，這可能就是藝術家刻意要如此表現，這種表現在其他創作作品上也曾經出現過。然從他細緻纖美的筆調來看，很接近安格爾的女人——就如我們之前說過〈加那斯太太〉肖像，風格也是一樣地。畫面生動且富美感的畫法、甜美細緻的畫法令好朋友巴蒂亞・馬丁尼斯（Martinez Padilla）驚嘆不已：表現的方式是用秀拉及席涅克（Signac）的點描畫法，一種科學式的印象派表現法，使用的顏色則以純野獸派的原色來呈現，小心翼翼的點出讓觀賞者驚嘆的立體陰影。從堅毅的線條中，把這位女子美麗的輪廓、身體、髮飾及頭巾裝飾浪漫的刻畫出來，讓整個畫面有一種堅定的古典美。

　　因此，當時這件作品的美感令許多藝術家模仿，藝術家巴蒂亞・馬丁尼斯——剛說過他對這幅作品心怡不已——於此，不久之後，也就是1919年巴塞隆納國際藝術博覽會的時候，也畫一幅相同主題（La Mantilla）的油畫參展。

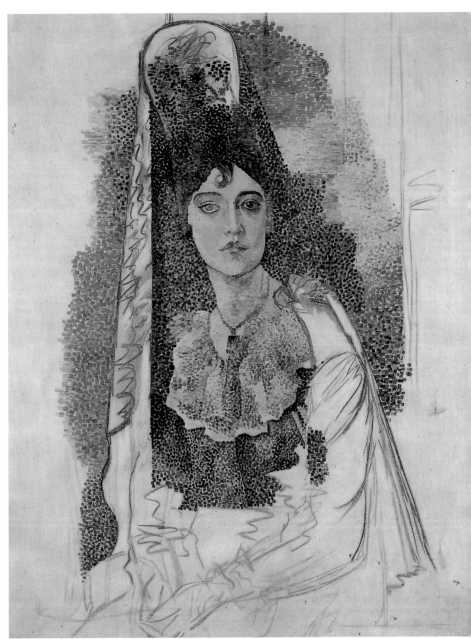

作品… **哥倫布大道**（圖見76頁）
年代… **1917年**
材料… **油畫**
尺寸… **40.1×32cm**
收藏… **1970年藝術家送給巴塞隆納市畢卡索美術館**
其他… **藝術家沒有在此作品上簽名**

　　窗戶或說是類似窗戶的框框，在畢卡索1901到1914年尋找繪畫之路的時候佔有一席之地。他在一系列的練習畫作中，我們可以感覺到這種「框框」，讓他在藝術創作上找出一條不可思議的空間感之路，讓他在繪畫史上寫下傲人的一頁創作史──大家都知道，我這是指他所創的「立體派」。從這張作品的第一平面空間來看，我們首先可以看到的是陽台，再來是第二平面的鐵欄杆，接下就是一系列的框框所製成的透視的空間感；令人一看就注意到畫面有深度空間的感覺，使我們把視野加長。鐵欄杆外有一面被強風吹歪的加泰隆尼亞自治區旗，正如與它「同病相連」的建築物一樣，讓畫面的空間深度加深。遠遠可見一座哥倫布銅像，一座象徵巴塞隆納城市地標的雕塑，是在1888年為了開萬國博覽會而建造的──也是讓視野再延伸到後框框的海上──畢卡索再一次的展示出他對繪畫空間的研究，考慮畫面深度的表現法，用內外之分將畫面加深一層，找內部的深度，同一時間再找外部空間的深度，令畫面空間感，至創立體派以來，達到最自然的表現。

　　這種景觀是畢卡索在哥倫布大道上22號公寓房子裡窗戶遠望的景色。這棟房子是當時蘇俄芭蕾舞團台柱居住的地方，也就是奧加的住所，離畢卡索的家不遠，畢氏天天到此拜訪他的情人，這位情人，不久之後就是他第一任太座了，當然要留下一點回憶的顏色。

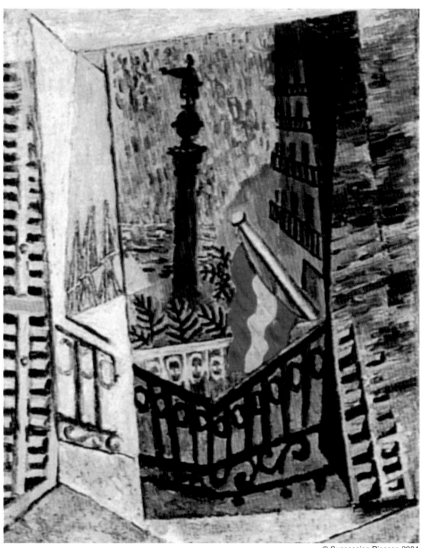

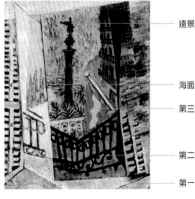

———— 遠景

———— 海面

———— 第三平面 - 旗子

———— 第二平面 - 欄杆

———— 第一平面 - 陽台

作品… **杯子與香菸盒**（右頁圖）
年代… **1924年**
材料… **油畫**
尺寸… **16×22cm（加框36×42cm）**
收藏… **沙巴爾德斯典藏**
其他… **藝術家沒在作品上簽名，只有在畫框上註**
　　　　**1924年**

　　畢氏因奧加的影響，經過一段長時間的新古典時期創作表現之後（1917～1924），接下來的畫風即與世界繪畫舞台接軌：1924年10月安德列·布雷東發表超現實主義宣言，畢卡索也熱中於參與國際藝術宣言，即此加入國際繪畫路線。

　　然而以他的繪畫分期來說，1924至1925年是畢卡索再度研究靜物畫的年代，一種在他創作生涯中佔有一席之地的創作方式。如此，畢氏配合此時期的畢式靜物畫法已變成用彎曲線條與色塊混合來作表現，朝向抽象，走入尋找如夢似幻般與潛意識裡的繪畫世界，正好與超現實主義繪畫規則一致——故1924到1927年是畢卡索的夢幻寫實主義時期。

　　然這幅作品，也再一次的讓我們肯定藝術家經常使用日常用品創作的觀念，我們可由1954年之後他與其情婦姬蘿特（1927年認識）的對話中得證：「……所有的東西都在我的畫筆之下……這些都是屬於日常生活用品。例如此畫中的陶製水罐、啤酒杯、煙斗及香菸盒……等」都是這麼自然的展現在畢氏的畫面中，就如之前印象大師塞尚使用在他作品裡的情況是一樣的，而這位藝術大師也正好是畢卡索在學習創作中最好的靜物老師，雖然同時他也受到一些大靜物畫家的影響，如：盧梭、蘇巴蘭及夏得歐（Chardin）等畫家，但塞尚的靜物畫卻是讓他走出一條輝煌之路。

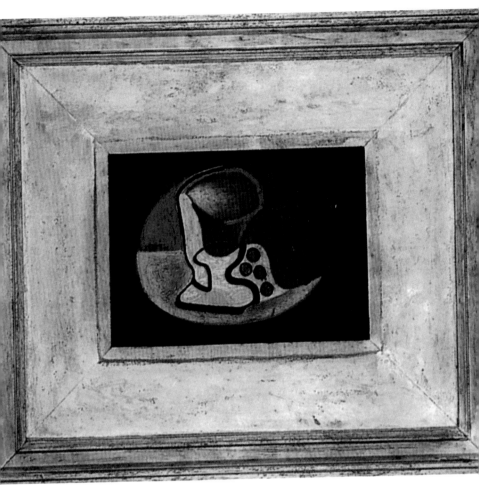

　　畫面中，詮釋杯子與香菸盒的造型及結構非常簡化，使用彎取線條及顏色塊面來區分，有的用得比較厚，有的用得比較薄，但都是趨向抽象式的畫法。我們也可以從畫面造型及結構形成的混合空間裡得到驗證。例如，藍色與土黃色塊面讓背景的黑色突顯，加上以淡土黃色框顯示出，再拉到外圍的淡紫色框框，柔軟、細緻的繪畫表現方式就如新古典主義的畫法，也如夢幻般的統一色調，讓畫看起來協調一致，比起他之前的創作來說，比較具有完成性了。

# 畢卡索1930至1945年戰爭時期

# 畢卡索1930至1945年戰爭時期

1930年　6月在諾曼第島的布斯傑如（Boisgeloup）買下一座城堡，靠近吉索（Gisors）。

1931年　5月到他的新城堡製作雕塑（接連兩個夏天）。
夏日回約翰－雷斯－賓司度假。

1933年　6月1日替《彌諾陶洛斯》雜誌（Minotaure）第一版製作封面。

1934年　夏日和奧加、小保羅回西班牙度假，在巴塞隆納停留一些時日。

1935年　春天與奧加分手。
9月5日瑪亞出生，是與瑪麗‧泰瑞莎‧瓦杜爾（Marire-Therese Walter）生的孩子。
11月12日沙巴爾德斯成為他的私人秘書。

1936年　3月至5月和瑪麗‧泰瑞莎‧瓦杜爾、瑪亞到約翰－雷斯－賓司。
認識朵拉‧瑪爾（Dora Maar）：一位與超現實主義有密切關連的攝影師。
7月18日西班牙內戰爆發。
秋天和瑪麗‧泰瑞莎‧瓦杜爾、瑪亞到坦佈雷（Tremblay-Sur-Maulder）。
11月20日被封為普拉多美術館館長。

1937年　4月26日西班牙巴斯克自治區的格爾尼卡被德軍轟炸。
5月至6月畢卡索在巴黎製作格爾尼卡。
夏天與朵拉‧瑪爾到摩吉（Mougins）假。

1939年　1月13日畢卡索的母親去世。
7至8月與朵拉‧瑪爾到安迪貝斯（Antibes）藝術家曼雷（Man Ray）家拜訪。
9月與朵拉‧瑪爾、沙巴爾德斯搬家到羅央

（Royan）：瑪麗‧泰瑞莎‧瓦杜爾與瑪亞也搬到
那附近。
第二世界大戰爆發。

1943年　5月認識姬蘿特（Francoise Gilot，1921），也就
是畢氏往後十年一起生活的情婦。

1944年　10月5日發表他是共產黨員。

1945年　夏天第二次世界大戰結束。
秋天和朵拉‧瑪爾到安迪貝斯度假。

▽畢卡索1939年站在《化妝的女人們》掛氈畫前（畫《格爾尼卡》的畫室）

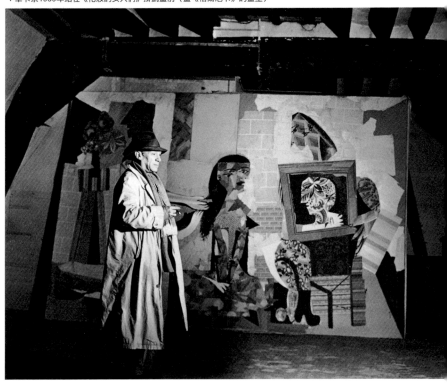

| 作品… | 戴羽毛帽的沙巴爾德斯 (圖見84頁) | ●●●●● |
|---|---|---|
| 年代… | 1939年10月22日 | ●●●●● |
| 材料… | 油畫 | |
| 尺寸… | 46×38cm | |
| 收藏… | 沙巴爾德斯典藏 | |
| 其他… | 藝術家在作品的右下角簽了畢卡索 | |

　　1930年之後畢卡索很少回巴塞隆納，只有偶而回去做短暫的停留，1936年內戰爆發，畢氏辭去一個月的普拉多館長之職，再回巴黎。此時期畢氏經常用滑稽、幽默的漫畫畫他的好朋友，連他私人的秘書都難逃他的畫筆。然而這並不奇怪，因為這種表現，從他十七歲到普拉多看到哥雅的黑色時期作品之後，漫畫畫法就經常陪伴著他的創作路程。

　　然沙巴爾德斯非常喜歡這種被表現的方式。有一次兩人談到肖像畫的表現時，沙巴爾德斯告訴畢卡索，他想讓畢卡索把他畫成一位16世紀的貴族模樣，幾天之後，1938年12月，畢卡索就畫了三張素描──目前收藏在巴塞隆納畢氏美術館：一張把他畫成牧師，其他兩張把他畫成16世紀穿皺摺高領衣服的紳士；一位戴帽、一位沒戴帽。然而為了滿足沙巴爾德斯的要求；畢氏又畫了一系列有關於他的肖像，這一張即是其中一張，工作於1939年10月羅亞城。

　　畫面中畢氏把他好朋友的肖像，藉由彎曲線條扭曲、變形，但還是可以看出人物造型繪畫的方式表現的。我們可以從定視的眼神中感受到，這位人物好像被厚重的眼鏡框壓著，鼻子好像跑到左邊，而另一邊則撐著眼鏡框，好像被壓扁了，使您的視覺直接到他的左鼻上，這種強調鼻子的方法，讓我們對畫面有兩種欣賞的角度。沙巴爾德斯在他的《畢卡索、肖像與回憶錄》一書中寫到：「……我的臉就如所有的相貌一樣，只是以我的樣子作為基體，假

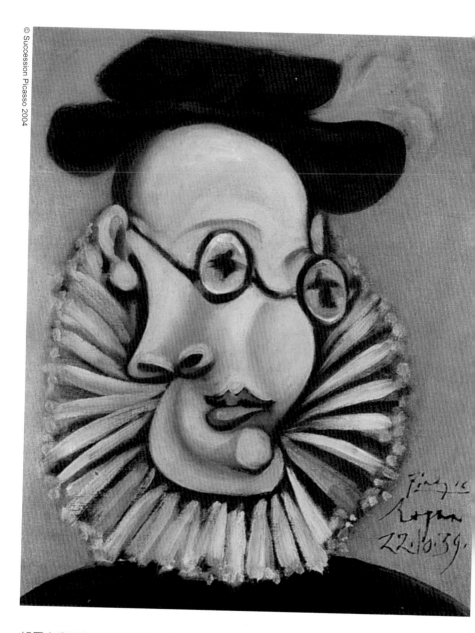

如畢卡索要把我畫成其他人的肖像，那是他用記憶性的手
法畫，而不是直接在模特兒前畫，藉由我的臉型來設計他
想要的藝術造型，使他的作品看起來特別與一致。

**84**

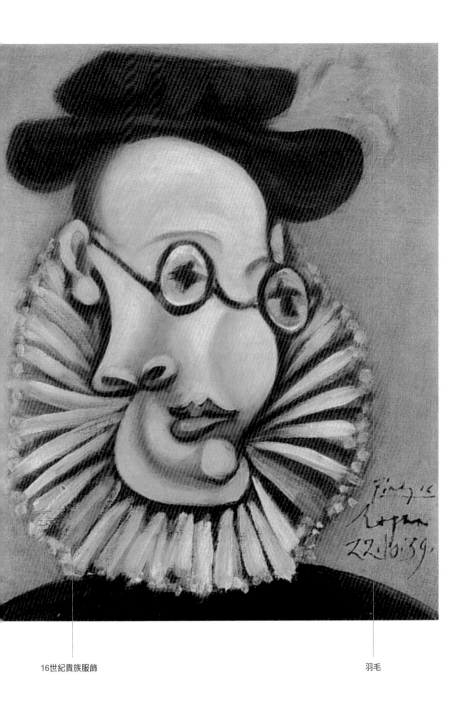

16世紀貴族服飾                                羽毛

# 畢卡索1950至1957年的〈侍女圖〉

# 畢卡索1950至1957年的〈侍女圖〉

1947年　5月15日畢卡索的兒子克勞德（Claude）出生，是畢氏與姬蘿特的結晶。

6月和姬蘿特、克勞德搬到高勒菲－瓊安（Golfe-Juan）。

8月開始製作陶瓷。

1948年　8月25日到波蘭參加藝文界和平大會。

9月再與姬蘿特搬到拉‧卡洛斯（La Galloise）。

1949年　4月19日帕洛瑪（paloma）出生。

春天在幅納斯（Fournas）買下一座工作室。

1950年　到倫敦參加世界和平大會。

1953年　夏天在瓦拉烏里斯（Vallauris）。

8月與他的女兒瑪亞到庇裡牛斯山東邊的小鎮做短暫的度假。

認識賈桂琳（Jacqueline Roque，1927～1986）。

秋天與姬蘿特分開。

1954年　6月首度出現賈桂琳的肖像。

11月3日馬諦斯去世。

1955年　2月11日奧加去世。

夏天在坎城買下加利福尼亞（La Californie）豪宅：也就是與賈桂琳居住的地方。

1957年　8至12月畫〈侍女圖〉。

作品… 侍女圖（圖見90～91頁）
年代… 1957年
材料… 油畫
尺寸… 194×260cm
收藏… 1968年藝術家送給巴塞隆納市畢卡索美術館
其他… 藝術家沒有在作品上簽名

　　很多人都會問我，畢卡索的作品好在哪裡？為什麼要欣賞畢卡索的畫？早期他的作品還看得懂，中期之後就「霧沙沙」，怎麼看都看不懂，他作品到底好在哪裡？如果以他的「繪畫史」來看，我敢肯定地說，那是因為畢卡索抄得「厲害」！如何抄，抄得好，這就要看畫家抄得技術有多高。

　　畢氏成功的享有20世紀的藝術領導者的地位，貴在於他抄得好、抄得妙，抄得讓人家看不出來他抄的是什麼「碗公」！這是因為畢卡索從小就有抄大師作品的想法，一直想與歷任的繪畫大師比較，一較長短，您可以從我一路講解下來的作品得到驗證，所以畢卡索從小就不怕被人家說他抄襲或模仿歷任大師作品的評語；相反地，他一直喜歡「告訴」大家，他在「抄襲」──執行了一系列對大師作品的研究與分析──我們可以從他一連串模仿或抄襲大師的作品，如葛利哥、哥雅、維拉斯貴茲、莫內與庫爾貝、林布蘭特與德拉克洛瓦等人中得證。

　　對於畢卡索來說；做這種「抄襲」的動作因素有很多，但主要是在於剛說過的──他從小就希望與歷任的大師較量──他認為一位好的畫家或藝術家必須要與歷代的大師做比較……他認為每一位大師作品的背後一定深藏動人的創作動機，所以這個創作動機是值得他去研究、模仿、分析、抄襲的理由，就如他做這種創作的動機一樣。

　　於1952年，畢卡索與沙巴爾德斯在一次討論會中，畢

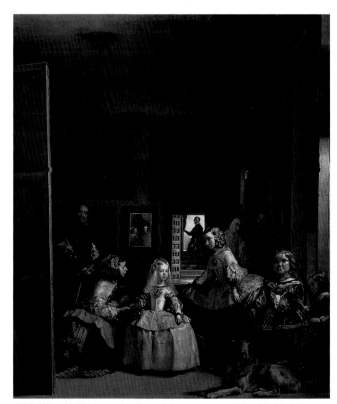

維拉斯蓋茲　宮廷侍女　1656年　油彩、畫布　105×88cm　馬德里普拉多美術館

卡索突然說：「假如有人要抄襲維拉斯蓋茲的〈侍女圖〉，以完全信任的方法、沒有惡意，讓我們把它當作為是一個事實……假如是我，您會對我說，那邊畫右邊一點、這裡左邊一點、移左邊一點……對吧！我用我的方式畫〈侍女圖〉，把維拉斯蓋茲的〈侍女圖〉

忘記，畫出我想要畫的〈侍女圖〉，我將會增加光線，不然就是改變光線，或者將人物的位子換掉，慢慢的將維拉斯蓋茲的〈侍女圖〉改成我的〈侍女圖〉，雖然您可能會覺得好像是看到維拉斯蓋茲的作品，但它將是屬於我個人的『畢氏式』之〈侍女圖〉，不是嗎？」。於是1955年6月畢卡索決定搬回坎城住宅，關起門來「閉門造車」，在短短的四個月中完成了四十四張看維拉斯蓋茲〈侍女圖〉之後的創作思想作品──這張作品即是其中之一。四十四張，張張在尋找光線製作出的空間、在尋找人物擺設出的空間──想要再一次突破繪畫之路，可是一直沒有令他滿意的做法，他只好在畫了四十四張作品之後停筆。您想他停筆之後幹什麼嗎？我們下一張揭曉。

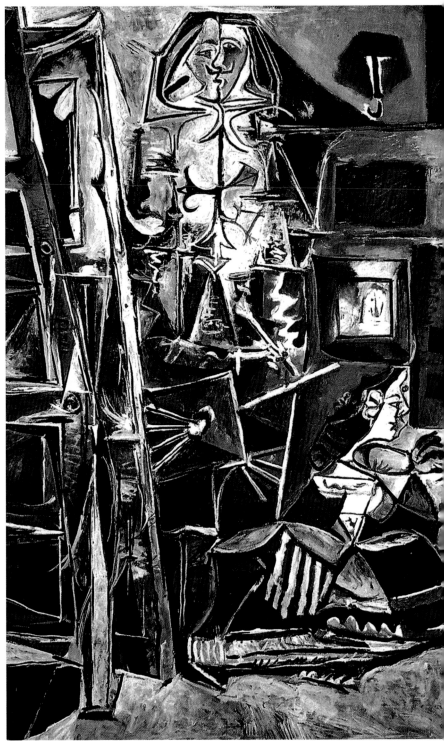

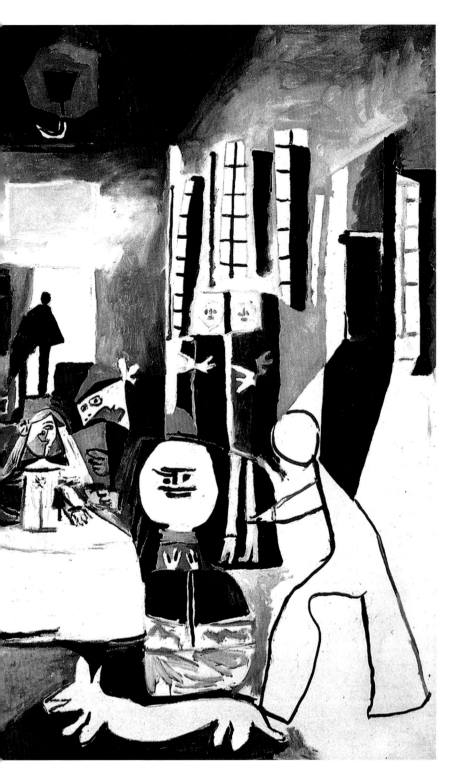

作品… 　鴿子（右頁圖）
年代… 　1957年9月12-14日
材料… 　油畫
尺寸… 　100×80cm
收藏… 　1968年藝術家送給巴塞隆納市畢卡索美術館
其他… 　藝術家沒有在作品上簽名

　　在密集畫「畢式的侍女圖」之後，畢卡索開始不知道
要如何畫下去，最後就靜觀自己家旁邊他所築的鴿子鳥巢
──靈感一到──再繼續畫了一系列（九張）鴿子作品；這
一張「鴿子」作品即是其中一張，加上再來的三張風景
畫、二張自由創作畫，畢氏在這短短的四個月中，看了維
拉斯蓋茲〈侍女圖〉之後，其實一口氣共畫了五十八張創
作心靈連作，真是創作力旺盛！其實鴿子在畢卡索小的時
候作品中經常出現，本書第一張講解的作品即是以鴿子為
主題的畫，然在此又重複提起必有因素──我們剛說過的─
─他因畫了四十四張小公主（〈侍女圖〉中人物）之後，就
不知道要怎麼繼續創作下去，心情煩悶，這時又因住在法
國南部海岸邊，風景像極了他小時後住的馬拉加，思鄉之
情當然油然而生，加上再看見周遭鴿子的情景，自然而然
讓他再次提起畫筆，將他童年時期最喜愛的畫題，也是父
親最鍾愛的畫題：鴿子，展現到他的繪畫舞台上以抒發情
感，不過這次鴿子卻象徵自由翱翔的心、自由解放的感
覺、生命與繪畫對話之情。

　　如果您仔細看一看九張鴿子連作，您會一下子又想起
他在年輕時期尋找創作之路時所用的繪畫方式：窗子或者
說是框框；我之前也有提到過的繪畫法（可以在〈哥倫布
大道〉之得證）。一個能給作品有深度空間感的媒介，在
此我們又看到他再一次的出現，在他繪畫碰到瓶頸的時候
出現，這是象徵什麼意味呢？象徵畢氏再一次的尋找繪畫

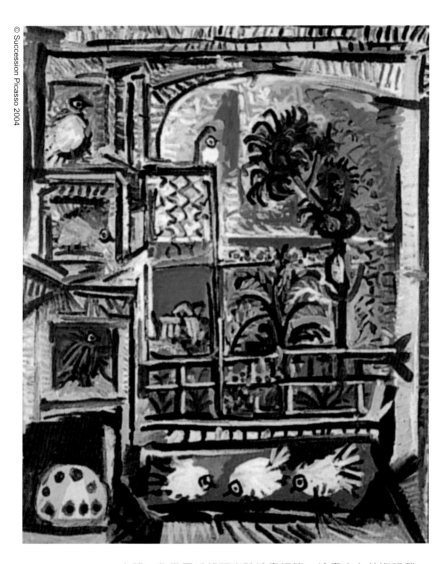

之路？象徵畢氏想要突破繪畫規範？繪畫史上並沒記載，
不過可以肯定的是，這時的畢卡索是想再一次的尋找畫裡
（窗子）內空間與外空間的對話，也可以肯定的是，在此時
畢氏「再抄」──北美抽象表現主義的繪畫方法：顏色髒、
筆觸亂、色調混濁──抄得好，所以看不出來是在抄，不過
您要是翻翻北美抽象畫家的畫風，您就會比對出畢卡索抄
得美妙，抄出了自己的「畢氏抽象表現主義法」。

作品… 鋼琴（右頁圖）
年代… 1957年10月17日
材料… 油畫
尺寸… 130×90cm
收藏… 1968年藝術家送給巴塞隆納市畢卡索美術館
其他… 藝術家沒有在作品上簽名

　　這一張也是五十八張連作之一。之前說過共有四十四張〈侍女圖〉、九張鴿子畫、三張風景畫、二張自由創作──二張自由創作的作品，這一張即是其中一張。

　　畢卡索用幽默、諷刺的筆法把維拉斯蓋茲筆下侍奉小公主的侏儒展現，畫中彈鋼琴的人即是這位小侏儒。畢卡索認為維拉斯蓋茲筆下的侏儒要撫摸小狗的動作，像是一個小孩子正在彈琴的動作，所以靈機一動就畫出這樣的畫面。他這麼說：「我看過小孩彈鋼琴……我一直想畫這樣子的畫面……這種景象（侏儒撫摸小狗像彈鋼琴的樣子）其實是與實際（彈鋼琴）的樣子一樣……」。如此他就冥想著維拉斯蓋茲的侏儒，畫下這幅彈鋼琴模樣的小孩。

　　我們之前也說過，畢卡索在此連作中尋找光線所製作出來的空間，在此我們可以證明──如；鋼琴上有兩盞蠟燭（強烈的白光）、照射之下的樂譜、人物頭部、手部及一部分鍵盤都跟著「發白」，把空間展現；我們可以輕易的看出畢卡索在玩光線的對比與其製作出的空間感。聽說幾年之後這張作品也被達利所仿（抄襲），您猜得出是哪一張嗎？

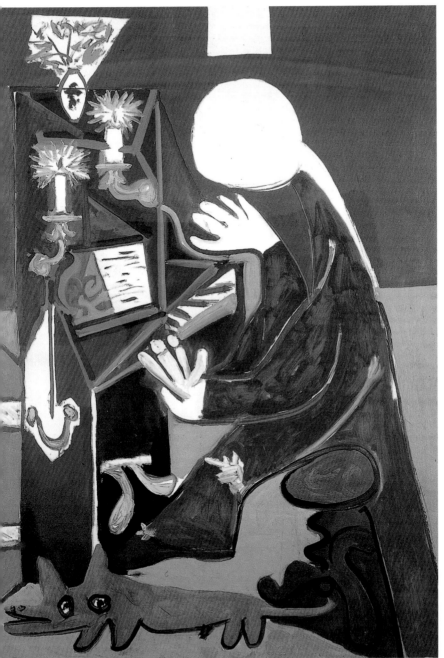

::: 14

# 晚年的畢卡索
# （1958～1973年）

# 晚年的畢卡索 (1958～1973年)

1958年　9月買下法烏維那吉斯（Vauvenrnages）鎮上的城堡。

1960年　創立巴塞隆納畢卡索美術館籌備處。

1961年　3月2日與賈桂琳結婚。

　　　　6月搬到摩吉。

1962年　開始以版畫作為創作之路（往後十年也保持如此）。

1963年　3月9日巴塞隆納畢卡索美術館對外開放。

1968年　2月13日沙巴爾德斯去世，畢卡索為了向他致敬，捐贈了〈侍女圖〉連作。

1970年　1月畢卡索再一次捐出他的作品，這些作品是他在巴塞隆納居住期間的作品。

　　　　5月1日至9月30日到亞維濃教皇館舉行個人回顧展。

1973年　4月8日畢卡索在摩吉的家裡去世。

　　　　4月10日葬在法烏維那吉斯鎮上他的城堡。

　　　　5月23日至9月23日再度在亞維濃教皇館舉行個人回顧展。

作品… 坐像人物
年代… 1969年6月24日
材料… 油畫
尺寸… 129×65cm
其他… 藝術家在作品的右上方簽畢卡索（Picasso）

在畢卡索創作生崖的最後階段，無論在造型或結構上都會令人難以體會他怎麼會變得如此，也就是說，在他創無人能看懂的立體空間造型之後，重回畫繪畫觀念，但唯一不一樣的地方，畢卡索解放了所有的繪畫規則、空間、美學、顏色、技巧……等等，重回自然的畫法──自我繪畫的圖騰畫──原始、兒童畫、即興畫、野獸味……等等。

〈坐像人物〉此作可以很明顯的看出，畢卡索好像又重回畫亞維濃時期的畫風：原始、野性的味道、粗礦粗俗的筆觸──也很像我們之前說過的「北美抽象表現主義的風格」──只要您記得我說過的畢氏一生都是在「抄襲」，這裡，在他創作的最後時期還是可以看出「在抄的味道」，您可以與「鴿子」系列比照，無論是在造型或顏色上皆像北美抽象表現藝術家的繪畫風格。

這張作品是他為了準備在教皇館展置所畫的作品，當時畢氏為了此展畫了一系列類似這種風格的作品，雖然畢卡索此時生命已近尾端，但風格卻重回人類最原始的人物粗野風格，或是類似兒童天真的表達方式，可說是很奧妙的藝術邏輯。我們可以從作品看出這是一幅野獸頭、人身體的人物，像動物又像人，一種模稜兩可的動物，又像是帶了面具的原始人物，不過又可以說像是小孩所畫出來的人物，不得不讓我們想到他真切的想「在抄」或「再找」繪畫的出口，您覺得呢？

| 作品… | 四位人物 (圖見102~103頁) |
|---|---|
| 年代… | 1972年10月27-28日 |
| 材料… | 水彩・膠・紙 |
| 尺寸… | 32.5×50cm |
| 收藏… | 巴塞隆納畢卡索美術館 |

　　這一張作品是畢卡索晚期的作品，可以說是逝世前一年的作品；我們說過，畢卡索在創作後半段的風格已朝向北美抽象表現主義風格，此圖我們更可以清楚的看到類似德庫寧的畫風（他比德庫寧還要具像一點，但在此時期的作品大致差不多都是如此的表現風格）。

　　雖然大家認為，或是一般評藝家都說畢卡索在晚期的畫風都是「亂畫」，這是有原因的！因為聽說他在第一次巴黎旅行的時候，因生活費不夠，拿畫到巴黎藝廊街去賣畫，但畫廊卻再三推託——原因——畢卡索在當時一位默默無名的年輕畫家，所以他要賣的畫被減了七折下來，不服輸的畢卡索當然下定決心，將來要是有成名的一天，就要玩弄這些無知的藝廊和藝術市場，故此，在畢卡索成名之後，也就是畢卡索在藝壇上奠定地位，40年代之後的創作皆朝向看不懂得抽象表現主義，一直到他去世。

　　但我們要是以美術史的發展來論；畢卡索的抽象正好碰到跟大戰有關——我們都可以用他歷經第二次大戰及西班牙內戰之創作作為得證之——作品皆與社會背景有關，這個社會背景也正好與北美抽象表現主義有關，所以，因此我們就不難了解到為什麼畢卡索畫這種看不懂得抽象畫了。就如我們上一張的作品一樣，您認為是在「抄」？還是在「找」出路呢？這只有等待後繼研讀藝術史的藝評家們去研究與瞭解了。

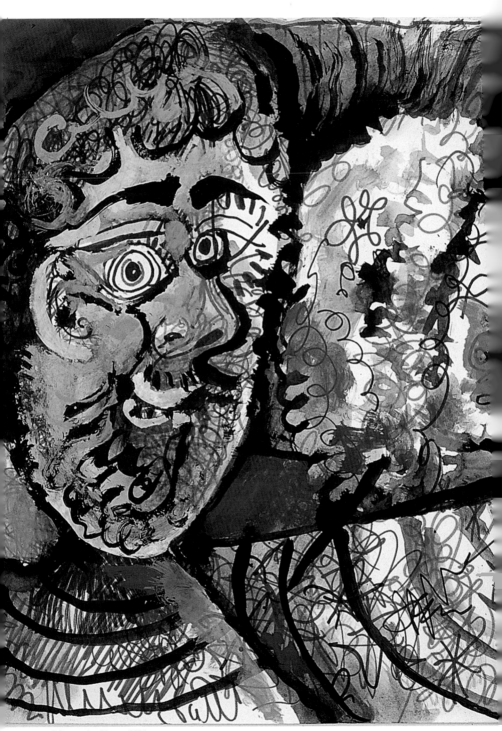

**102**

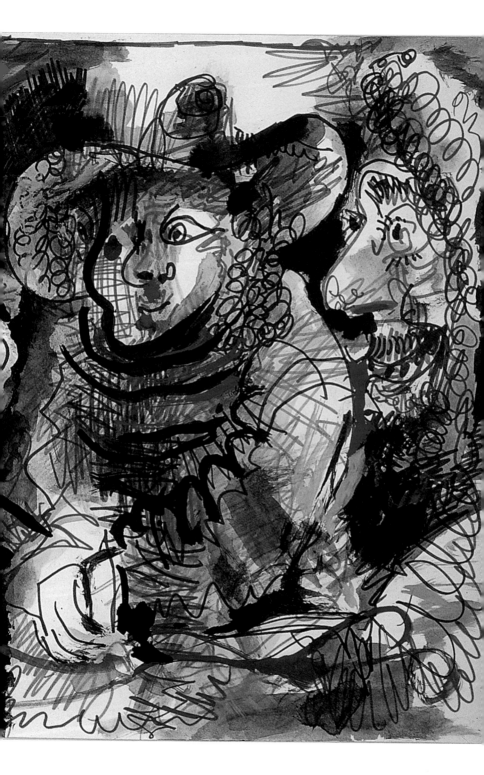

### 國家圖書館出版品預行編目資料

畢卡索美術館導覽 =Museo Picasso de Barcelona / 徐芬蘭 / 著.
-- 初版. -- 台北市：藝術家，
2004〔民93〕面；公分.

ISBN 986-7487-22-2（平裝）

1. 畢卡索美術館（Museo Picasso）
2. 畢卡索（Picasso, Pablo, 1881～1973）

906.8                                93012220

# 畢卡索美術館導覽
# Museo Picasso de Barcelona

徐芬蘭（Hsu Fen-Lan）◎著

發行人　何政廣
主編　王庭玫
責任編輯　黃郁惠・王雅玲
美術編輯　許志聖

出版者　藝術家出版社
台北市重慶南路一段147號6樓
TEL：（02）2371-9692～3
FAX：（02）2331-7096
郵政劃撥：01044798號藝術家雜誌社帳戶

總　經　銷　　時報文化出版企業股份有限公司
桃園縣龜山鄉萬壽路二段351號
TEL：（02）2306-6842

製版印刷　欣佑彩色製版印刷股份有限公司
初版　2004年12月
定價　新台幣180元

ISBN 986-7487-22-2（平裝）
法律顧問 蕭雄淋
版權所有 不准翻印
行政院新聞局出版事業登記證版台業字第1749號
© VEGAP Paris
圖片提供 © Succession Picasso 2004